**Mensa**
The High IQ Society

英國門薩官方唯一授權

門薩學會MENSA
全球最強腦力開發訓練
台灣門薩──審訂　進階篇　第六級 LEVEL 6

# MASTER YOUR MIND

# 門薩學會MENSA全球最強腦力開發訓練
## 英國門薩官方唯一授權　進階篇　第六級

MASTER YOUR MIND:
Practical exercises to help unleash your full puzzle potential

| | |
|---|---|
| 編者 | Mensa門薩學會 |
| 審訂 | 台灣門薩 |
| | 林至謙、沈逸群、孫為峰、陳謙、陸茗庭、徐健洵 |
| | 曾于修、曾世傑、鄭育承、蔡亦崴、劉尚儒 |
| 譯者 | 江惟真 |
| 責任編輯 | 顏妤安 |
| 內文構成 | 賴姵伶 |
| 封面設計 | 陳文德 |
| 行銷企畫 | 劉妍伶 |
| 發行人 | 王榮文 |
| 出版發行 | 遠流出版事業股份有限公司 |
| 地址 | 臺北市中山北路一段11號13樓 |
| 客服電話 | 02-2571-0297 |
| 傳真 | 02-2571-0197 |
| 郵撥 | 0189456-1 |
| 著作權顧問 | 蕭雄淋律師 |

2022年6月30日　初版一刷
定價　平裝新台幣350元（如有缺頁或破損，請寄回更換）
有著作權‧侵害必究 Printed in Taiwan
ISBN　978-957-32-9634-8
遠流博識網　http://www.ylib.com
E-mail：ylib@ylib.com

國家圖書館出版品預行編目 (CIP) 資料

門薩學會MENSA全球最強腦力開發訓練. 進階篇第六級/Mensa門薩學會編；江惟真譯. -- 初版. -- 臺北市：遠流出版事業股份有限公司,
2022.06
面；　公分
譯自：Mensa : master your mind
ISBN 978-957-32-9634-8(平裝)
1.CST: 益智遊戲
997　　　　111008637

## 各界頂尖推薦

何季蓁｜Mensa Taiwan台灣門薩理事長
馬大元｜身心科醫師、作家 / YouTuber、醫師國考 / 高考榜首
逸　馬｜逸馬的桌遊小教室創辦人
郭君逸｜國立臺灣師範大學數學系副教授
張嘉峻｜腦神在在創辦人兼首席講師

★「可以從遊戲中學習，是最棒的事了。」

——逸馬的桌遊小教室創辦人／逸馬

★「大腦像肌肉，越鍛鍊就會越發達。建議各年齡的朋友都可以善用這套書，讓大腦每天上健身房！」

——身心科醫師、作家 / YouTuber、醫師國考 / 高考榜首／馬大元

★「規律的觀察是基本且重要的數學能力，這樣的訓練的其實不只是為了智力測驗，而是能培養數學的研究能力。」

——國立臺灣師範大學數學系副教授／郭君逸

★「小時候是智力測驗愛好者，國小更獲得智力測驗全校第一！本書有許多題目，讓您絞盡腦汁、腦洞大開；如果想體會解謎的樂趣，一定要買一本來試試看，能提升智力、開發大腦潛力！」

——腦神在在創辦人兼首席講師／張嘉峻

# 關於門薩

門薩學會是一個國際性的高智商組織，會員均以必須具備高智商做為入會條件。我們在全球40多個國家，總計已經有超過10萬人以上的會員。門薩學會的成立宗旨如下：

* 為了追求人類的福祉，發掘並培育人類的智力。
* 鼓勵進行關於智力本質、特質與運用的研究。
* 為門薩會員在智力與社交面向提供具啟發性的環境。

只要是智商分數在當地人口前2%的人，都可以成為門薩學會的會員。你是我們一直在尋找的那2%的人嗎？成為門薩學會的會員可以享有以下的福利：

* 全國性與全球性的網路和社交活動。
* 特殊興趣社群—提供會員許多機會追求個人的嗜好與興趣，從藝術到動物學都有機會在這邊討論。
* 不定期發行的會員限定電子雜誌。
* 參與當地的各種聚會活動，主題廣泛，囊括遊戲到美食。
* 參與全國性與全球性的定期聚會與會議。
* 參與提升智力的演講與研討會。

歡迎從以下管道追蹤門薩在台灣的最新消息：
官網　https://www.mensa.tw/
FB粉絲專頁　https://www.facebook.com/MensaTaiwan

# 目 錄

前言...................................................7

**發展學習技巧**.............................................9
答案與解釋..........................................32

**強化記憶力**.............................................34
答案與解釋..........................................63

**閱讀技巧**.............................................68
答案與解釋..........................................85

**理解數字**.............................................86
答案與解釋..........................................113

**增進創意**.............................................117
答案與解釋..........................................134

**做出更好決策**.............................................137
答案與解釋..........................................166

**溝通的藝術**.............................................168
答案與解釋..........................................193

**改善專注力**.............................................194
答案與解釋..........................................205

# 前 言

在這個年代,我們不斷被鼓勵從事健身等改善外在的活動,心智的功能卻被大大地忽略了。學校教學科,但很少指導如何學習、如何改善專注力、如何克服對某個學科的恐懼。本書的目的就是彌補這方面的不足。

本書作者是一位訓練有素的統計學家,他編纂了許多能自我評量重要能力的測驗,包括學習能力、專注力、數字和語言能力、決策能力和創造力。有些測驗,像是專注力測驗,故意被設計得很困難。畢竟,當你處在極度需要專注力的狀況下,一點小錯就可能釀成大禍。

透過訓練和努力不懈可以改善我們的心智能力。許多事情會阻礙我們的發展,無端害怕數字就是個常見的例子。本書提供許多幫助我們克服這類困難的方法,以及改善表現的線索及訣竅。本書所要傳遞的訊息是,我們可以改變,成就更好的自我。

<div align="right">

羅伯特・艾倫 ( Robert Allen )
門薩出版總編輯

*R. P. Allen*

</div>

# 發展學習技巧

學習外語或練習某種工作中所用的設備是否讓你感到力不從心？克服這個困難的第一步是建立自信。學習新事物往往起頭難，但若先告訴自己做不到，那就注定失敗收場了。

回想一下自己擁有的各種能力，會發現真正在阻礙你的其實是你的焦慮。你每天使用的各種技能或許看似不起眼，背後卻有你一路上學習來的龐大知識。回答下面的問題能幫助你更了解自己的學習潛能。

1. 你會走路嗎？

2. 你會說話嗎？

3. 你能分辨不同的形狀/聲音/材質等等特性嗎？

4. 你看得懂數字跟文字嗎？有達到小學程度嗎？

5. 你能煮一杯咖啡嗎？

6. 你會烹飪嗎？

7. 如果不會烹飪，你會買外賣嗎？

8. 你會出門買條吐司嗎？

9. 你能安全地過馬路嗎？

10. 你瞭解自己喜歡什麼不喜歡什麼嗎？

11. 你能清楚說出自己喜歡什麼不喜歡什麼嗎？

12. 你有任何興趣嗜好嗎？想一下這些興趣嗜好需要哪些技能，最基本的也好。

13.你知道任何一種外語的任何一個字嗎？

14.你會開車嗎？

15.如果不會，你會使用其他大眾或私人交通工具嗎？

16.你是否做過任何一種有償或志願性工作？

17.你熟悉任何一種科技設備嗎？電話、音響或網路都算。

18.你會修理插頭嗎？如果不會，你知道可以找誰嗎？

19.你可以說出十個其他國家的名字嗎？

20.你知道美國總統是誰嗎？

回答這些問題需要許多你從出生以來就不斷在學習的技能和資訊——光是適應每天的日常生活，就需要長期的學習。現在進行以下測驗，看看你的學習技巧有多厲害。

自我評量

自我評量

# 裝置運作原理

以下是多個不存在的裝置的使用説明。研讀10分鐘後進行後面的多選題,不能翻回來看,看看自己記得多少資訊。

### 1. Ho-hum

為了您的安全,只在進行剪切時移除保護罩。將腳跟對齊適當大小的腳掌標示,並用轉盤設定性別。設定好後,移除保護罩並按下紅色按鈕。藍色轉盤控制指甲修剪的程度。按綠色按鈕關閉Ho-hum,保護罩會自動降下,10秒後再移出腳掌。

### 2. Didgerer

Didgerer不適合在封閉空間使用。操作時,將尖端對準動物,最好距離12呎以確保準確度。對準的同時按下突出端,以啟動感測裝置。放開突出端時,網子會自動捕捉住動物。動物捕捉器對靜止或移動中的動物皆適用,讓傷害程度達到最低。

### 3. Doodar

確認五顆電池都正確安裝後開啟Doodar。用箭頭鍵從螢幕上的特質清單選出六個符合您目前心情狀態的形容詞。最後將游標移動到「全部」輸入您的心情，以顯示推薦的芳香療法。從彈出視窗中選擇您所在位置，會出現所有供應該精油的門市以及庫存狀況。使用完畢後關閉即可。

### 4. Whatsitsname

將所選的菜餚食材攪拌好後，將白色Whatsitsname測量計設定在相對應的材料，如蛋糕基底、醬料等。把消毒好的Whatsitsname倒入攪拌好的食材中攪拌五秒。取出並擦拭，以確認能創造完美一致性效果的增稠劑（請用本品隨附之增稠劑）劑量。要再次使用前請放入消毒器清潔並重設。

### 5. Heebie-jeeby

車輛留置在寒冷天氣中，尤其是過夜後，用吸盤將Heebie-jeeby吸在每個窗戶的中間。長方形的Heebie-jeeby置於前後車窗，正方形者置於兩側較小車窗。順時針旋轉上方圓形開關，使箭頭指向橘色點標示以啟動。欲使用車輛時移除，便可保持車窗不結霜。開關指向黃色點時，表示需要充電。

自我評量

自我評量 Ⓐ

# 問題

**①** Doodar中使用多少個形容詞來描述您的心情？

**a)** 8 **b)** 5 **c)** 6 **d)** 7 **e)** 4

**②** 使用於動物的裝置是哪一個？

**a)** Whatsitsname **b)** Heebie-jeeby **c)** Ho-hum **d)** Didgerer

**e)** Doodar

**③** 這些工具中，用何者控制指甲修剪程度？

**a)** 藍色按鈕 **b)** 藍色開關 **c)** 綠色開關 **d)** 藍色轉盤

**e)** 綠色按鈕

**④** Didgerer不可在哪裡使用？

**a)** 車內 **b)** 宴會廳 **c)** 公園 **d)** 百貨公司 **e)** 山上

**⑤** 以下何者是Ho-hum的特性之一？

**a)** 吸盤 **b)** 保護罩 **c)** 白色測量儀 **d)** 電池操作機制

**e)** 感測裝置

**6** 放在前後車窗的工具是什麼形狀？

a) 圓形 b) 三角形 c) 長方形 d) 正方形 e) 不規則形

**7** 下列何者能重設Whatsitsname？

a) 清潔器 b) 轉盤 c) 白色測量儀 d) 綠色按鈕 e) 消毒器

**8** 要讓工具顯示門市清單，必須先輸入什麼資訊？

a) 您目前的位置 b) 您的腳長 c) 您的住址

d) 您目前的心情 e) 您的車

**9** 如何啟動Heebie-jeeby？

a) 按入 b) 順時針旋轉 c) 按下 d) 拔出 e) 上推

**10** Didgerer的使用距離是幾呎？

a) 6 b) 15 c) 8 d) 10 e) 12

# 找到正確的詞語

用五分鐘研讀以下單字和定義清單──有效率的學習和速度
有關。接著蓋上本頁,將後面的定義和單字配對。小心其中
的陷阱,題目經過改寫,所以這裡測驗的不只是記憶力,還
有學習和理解能力。當然,如果您已經認識這些單字,計分
時就不能算進去

Lamellibranch：軟體動物門的動物

Eupepsia：消化狀況良好

Afrormosia：非洲一種類似柚木的木材

Riparian：棲息或位於河岸

Nidifugous：（鳥）一孵化就離巢

Imbroglio：事務狀態不清

Nagelfluh：瑞士或義大利礫岩

Guaiacum：南美洲一種有療效的樹木

現在翻到後面作答，不能偷看！

# 定義：

**①** 在水邊的斜坡上

**②** 硬且黃褐色的植物性材料

**③** 很小就行動自如的幼鳥

**④** 有硬殼但身體很軟的動物

**⑤** 複雜的情況

**⑥** 能當作藥材的大型植物

**⑦** 胃順利地處理其中的食物

**⑧** 歐洲一種粗糙的礦物

從以下清單中選取：

**A** Gualica

**B** Nagelfluh

**C** Imbroglio

**D** Samelibranch

**E** Afrormosia

**F** Eupepsicum

**G** Riparicer

**H** Imbragsia

**I** Nidifugous

**J** Bagelflew

**K** Riparian

**L** Eupepsia

**M** Lamellibranch

**N** Guaiacum

自我評量

自我評量

這種測驗讓你能稍微了解自己的學習能力,雖然不足以下任何定論。學習是一個複雜的過程,你消化、保留、回憶資訊的能力受到當下處境以及資訊呈現方式的影響。

# 早期影響

我們學習的能力和欲望很大一部分跟童年經驗有關。學習走路和說話主要透過模仿跟重複動作,因此你受到多少鼓勵和關注對你的早期發展有很大的影響。有弟弟妹妹的人應該多少曾因為被他們模仿感到厭煩。到了年紀稍長我們才會發現,這樣的學習過程有多寶貴。

從出生開始,我們就不斷透過習慣化、再適應、習慣化、再適應的循環在學習。嬰兒初次接觸到某種事物的反應通常都是害怕。只有安撫、再次接觸才能讓他們知道搖搖馬這類東西是無害的。

我們內心深處對週遭的世界都抱持著懷疑。身為孩子，「為什麼？」是我們的重要詞彙。可惜的是，學習之路常常被他人的負面反應阻擋——當你告訴孩子「就是這樣沒有為什麼」的時候，他們怎能學到東西呢？批判  也是很有破壞力的。如果告訴孩子他的字寫得很醜，對孩子來說可能是人格的傷害，重創他們的信心，澆熄學習的動機。孩子和大人都一樣，需要正面的鼓勵和針對技能本身而非人格的教導。這麼一來，我們的學習能力就能發揮，從出生到長大成人。

還有其他早年因素會影響之後的學習態度。睡前聽父母唸故事書，或是在父母協助之下自己唸的美好記憶，會讓閱讀跟愉快的感受連結。這可能導致一生的閱讀習慣，幫助我們成為高效的學習者。

# 什麼是學習？

閱讀時接收到的資訊儲存在人腦中數百萬的細胞內。這些細胞相連成廣大的路徑網，稱為樹突棘。獲取新知不代表大腦會變得太「滿」而使部分資訊丟失，反而會讓大腦發展出更多的路徑。簡單地說，學得越多，就越能學習。

每個人學習的方式都不同。舉例來說，請一位朋友在某個時間點認真觀察你和人討論事情。不能讓你察覺，這樣你的表現才會自然。你被問問題和傾聽的時候，態度、臉部表情有什麼不同？你的眼睛有什麼變化？

有些人相信，近距離觀察與人互動時眼球的運動可以知道一個人學習和處理資訊的方式。如果被問問題或試著記起什麼時，你的眼睛往上看，可能表示你是對視覺刺激敏感的人。這麼推測的原因是，頭上大致上來說是眼睛所在的地方。傾向往上看可能來自「我的觀點是……」「我們來看看……」這類視覺相關語言的加強。視覺學習很有效，因為影像通常比文字更容易觸動人。當你拿起報紙，眼睛是自動去看段落文字的開頭，還是旁邊的照片呢？

建立觀點

建立觀點 Ⓟ

根據這個理論,眼球往兩側耳朵方向轉,表示依賴聲音和聽覺。同理,對聲音反應比較好的人可能會使用「聽起來不錯⋯⋯」「我聽懂了⋯⋯」之類的語言。聲音對我們的學習相當重要,音調、語調和音量都會顯著影響我們聽口語訊息。重音放的位置也可能讓訊息聽起來完全不同。用活潑熱情的語氣敘事比平淡的語氣更容易讓人記住——耳朵和心靈必須被刺激才能維持興趣,最佳化你的學習能力。

其他的感官，如味覺、觸覺和嗅覺，在學習過程中也扮演重要角色。現在的學校強調主動自我學習，利用所有的感官，不只靠消極的閱讀。對資訊或過去經驗的回憶常常要靠熟悉的氣味或味道激發，而非文字。

想想你是如何靠自己的感官學習的。你用何種語言或對什麼語言比較有反應？也許你喜歡「細細咀嚼」「玩味」，希望不是「久而不聞其臭」了。注意自己感官的學習潛能，不但能加強理解力，也能讓生活更有趣味。

在最後的分析中，你可以控制自己的能力和學習欲望。其他人的建議或許有用，但除非你身體力行，否則沒有人可以幫你。以下的學習技巧大多是常識，但被許多人完全忽略。下定決心反省自己的學習方法，你可能會發現自己失去多少學習機會。

建立觀點

建立觀點 P

# 正面思考的訣竅

**1** **你的心靈狀態**決定了你的學習能力和是否能成功學習。如果你告訴自己做不到，很可能就真的做不到。與其畫地自限，不如正面思考，聚焦於自己能做些什麼。

**2** **試著將自己的大腦當作一個縝密分類的資料櫃**，有正面和負面的檔案。如果你對數字不太在行，試著把它從負面檔案變成正面檔案。你會發現這可以轉換所有潛意識先入為主的想法，而且完全改變你對自己能力的看法。

**3** **永遠強調自己做得好**而非差的地方。這能鼓勵正向思考，提升求知慾。人人都會犯錯，瞭解自己學到多少才走到今天，可以提升自信心，幫助你在最困難的時刻堅持下去。

**4** **從錯誤中學習。** 如果錯誤只能帶來挫敗感而非成為進步的跳板，那你就會更容易沮喪。花心思在自己的錯誤上，試著從中學習到些什麼－不要放棄跟胡亂猜測，這對你毫無幫助。

**5** **面對過去、現在和未來的方法** 是重要的學習課題。將新資訊與過去經驗連結，能讓你學得更輕鬆。例如，要記日期的時候，用某人的生日或電話來記會有幫助。如此一來，新資訊建構在你既有的知識之上，而非在腦中存成一個全新的檔案，因而比較不容易被找到。

測
驗

測驗 Ⓣ

**6** **用視覺化技術**幫助吸收新資訊。試著想像自己站在一條很長的路上。你過去習得的知識在你的背後綿延展開,而你的前方——你未來的學習之路——是一條康莊大道。

**7** **沒有極限。**成功是沒有極限的,你必須體認到,學習永遠不會太多。機會一直在等人去掌握。

**8** **如果你不自助,無人能助你。**對某件事物感到困惑,就說出來!及早坦白可以避免問題變複雜以及事後的尷尬。

**9**

**注意其他人成功的因素。**你有沒有遇過某個複雜難解的問題，但你的同事或同學卻能輕鬆掌握？除了羨慕嫉妒恨，試著理解他們如何處理這個問題吧。有些人認為，如果能進一步模仿這些人的一些特質和態度，就有機會深入了解其成功的原因，進而也在該領域成功。不過，你的人生不會是一成不變的，用這個經驗去探問自己哪一步錯了，讓自己重回正軌。

**10**

**反覆強化印象可以讓你的記憶更持久。**像是提問和參與，研讀與主題相關的素材以增進理解，每到一個段落就重新回顧自己的知識，規劃有效的修訂計劃等等。修訂計劃應被當成學習歷程的基礎。閱讀的時候，不斷重複略讀、提問、筆記和記憶測驗的循環，一定會有傲人的成果。花越多時間把一個想法種在腦袋裡，就越難徹底把它抹除。

**11** **閱讀和書寫不是學習與記憶的唯一方法。**仔細看和聽周遭的任何事物。利用視覺影像——如果視覺是你反應比較好的感官——講師授課的視覺影像常常能幫助你想起你以為自己忘掉的資訊。不過這也表示,你必須認真看和聽講師上課。

**12** **發揮創意。**用要學習的主題來寫詩、素描和創作詞曲,以激發想法。培養你的創意。保持對某個主題的興趣,未來可能會有意想不到的收穫。

**13** **試著讓音樂幫助心智。**許多人喜歡安靜地學習,也有些人覺得某種類型的音樂可以幫助他們學習——至於是什麼類型的音樂就得靠你自己發掘。你可能會發現某種音樂能幫助你專心,並讓學習過程更愉快。

**14** **休息一下。**如果你從早學習到晚，興趣會被磨光，學習能力也會開始下降。試著保持學習與生活的平衡，掌握自己學習歷程的全貌。定時休息並轉換環境，試著在花園裡走五分鐘。不斷學習也許能涵養你的意識，但心智就跟身體一樣，不能不間斷地運作，需要偶爾透透氣。

**15** **建立最適合自己的學習環境。**有些人早上精神特別好，但有些人不到晚上無法拿起書本。實驗一下，找出最適合自己的學習環境，最能發揮潛能的時間、日子和地點，如此可以幫助你正面看待自己的學習進度，絕對是件好事。

**16** **針對學習主題，找到一個你有興趣的觀點**，能幫助消化主題。讓學習具有啟發性、有趣味，能將動機和成就提升到最高。

測驗

測驗 **T**

**對自己的生活、健康和學習保持正面看法**，表現自然變好。照顧自己的身體，腦袋就會表現得好。你就像坐在駕駛座上，各種學習機會就在前方等你。前進的速度掌握在你手上。

# 裝置運作原理

## 解答

**1.**c **2.**d **3.**d **4.**a **5.**b

**6.**c **7.**e **8.**a **9.**b **10.**e

## 得分解析

答對6題以下：差。別氣餒—— 這裡用到的技能可以輕鬆改善。

答對7到8題：好：嘗試幾個新的學習技巧可以讓表現更好。

答對9到10題：優。你的學習和記憶能力相當優秀。仍然可以嘗試不同的學習策略。

# 找到正確的詞語

**解答**

**1.**K　**2.**E　**3.**I　**4.**M　**5.**C

**6.**N　**7.**L　**8.**B

**得分解析**

答對4題或以下：需要再加油。

答對5到6題：好。

答對7到8題：優。

# 強化記憶力

記憶力好能讓你的生活更豐富，許多人常常説「不要問我，我什麼都不記得」，卻不設法改變。

以下測驗能讓你知道你的記憶力到底如何，並指出可改善之處。

用以下問卷來檢視你平日的記憶力表現吧。

## 計分方式

圈起你認為最適當的選項：1表示這個描述完全符合你；2表示偶爾符合，不太確定；3表示完全不符合。

1. 當在路上遇見久未聯絡的朋友，我幾乎都無法想起對方的名字。

**1 2 3**

2. 如果不寫下來，我會忘記別人的生日。

**1 2 3**

3. 看書時，我很容易忘記前一章在寫什麼。

　　　　　　　　　　　　　　　　**1 2 3**

4. 購物時如果沒有清單，我肯定會少買東西。

　　　　　　　　　　　　　　　　**1 2 3**

5. 我常因忘了轉達重要電話留言而感到罪惡。

　　　　　　　　　　　　　　　　**1 2 3**

6. 我常常需要其他人提醒我做某件事。

　　　　　　　　　　　　　　　　**1 2 3**

7. 我似乎要花很久的時間才能學會新字或外語詞彙。

　　　　　　　　　　　　　　　　**1 2 3**

8. 當有人臨時地給我一個電話號碼，我不太可能會記得。

　　　　　　　　　　　　　　　　**1 2 3**

9. 對話被打斷後，我會問剛剛說到哪了。

　　　　　　　　　　　　　　　　**1 2 3**

10. 就算已經煮過或操作過很多次，還是需要回去看食譜或說
　　明書。

　　　　　　　　　　　　　　　　**1 2 3**

自我評量

**自我評量** Ⓐ

11. 我會忘記看某個想看的電視節目或忘了設定預錄。

**1 2 3**

12. 我曾經因為忘記有食物在爐上而燒焦過食物。

**1 2 3**

13. 有時候我會等水滾等很久才發現自己根本沒開火。

**1 2 3**

14. 我有時候會因為忘記設鬧鐘而睡過頭。

**1 2 3**

15. 我曾經上課或上班時發現有重要文件放在家裡。

**1 2 3**

16. 有時我會想很久才想起來自己把重要東西藏在哪。

**1 2 3**

17. 有時我會想不起來自己到底吃過藥沒有。

**1 2 3**

18. 有時我會忘記打重要電話。

**1 2 3**

19. 我會搞不清楚手上的好幾把鑰匙哪一把是開什麼的。

**1 2 3**

20. 我總是不記得自己把錢花在哪。

**1 2 3**

# 記數字

現今電子通訊發達，到處都是數字符號，擅長記數字讓生活更輕鬆。大聲讀出下面每行數字一次，蓋上書，用同樣的順序寫下來，測試你的短期數字記憶。

**計分方式**

看你每一行數字能記住幾個不犯錯。隨著數字越來越長，看
你的平均得分是多少（五分表示一行能記對五個數字）。

5

3 1

3 9 4

7 2 8 9

3 1 0 8 6

6 1 8 7 3 1

1 0 4 7 9 2 4

9 8 7 1 4 3 8 9

5 7 9 4 8 9 1 6 0

1 7 8 6 9 7 3 8 7 5

# 視覺記憶

影像往往能記得比數字和文字更久,而且更容易想起來。尤
其當影像彼此有關聯的時候。研讀這些圖像一分鐘,這些圖
像每一個都和臉跟頭有關。蓋起書本,把你記得的物件寫下
來。

# 配對名字與人臉

你是否有在路上遇見某人卻完全不記得他名字的尷尬經驗？
有的話，你就能了解，光是記得影像卻不記得其名是沒太大
用處的。用兩分鐘記下頁12個人的姓名和職業。然後到第44
頁，看看你能記得多少。

喬瑟夫　　　達比　　　格林　　　布爾

荷斯　　　皮耶爾　　　妮娜　　　迪奧

肯尼　　　伊奇　　　凱爾　　　荷莉

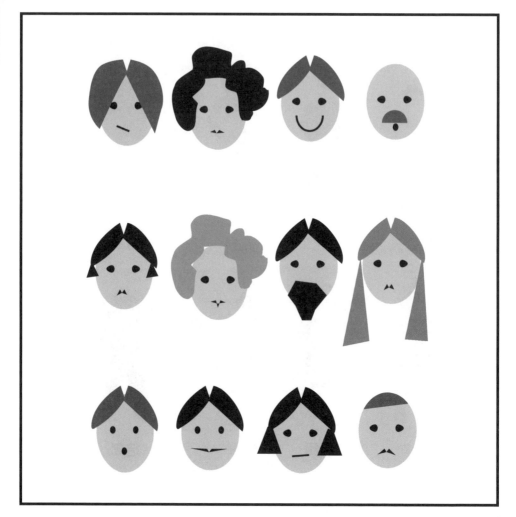

## 計分方式

每答對一個人的姓名或職業得兩分，只答對其中一個得一分，都不對得零分。很快你會發現，記視覺影像比記得名字容易多了。

「我的記憶力跟相機一樣厲害，只是有時候我忘了把鏡頭蓋拿下來。」

（不知名出處笑話）

當你說「天啊，我完全忘了」某事，聽起來好像是這件事已經不存在你記憶中，從記憶中永遠消失了。其實不是的。記憶力不好通常是回想起來的能力不好，而不是一開始就沒記住。

舉幾個例子，你是否曾突然想起某件塵封已久的往事，細節和畫面歷歷在目？你是否曾突然想起某個夢境？大量的資訊鎖在你的記憶深處，你只是需要找到鑰匙。

# 記憶哪裡來？

記憶似乎並非存在大腦的某個部位。由於大腦神經細胞形成的無數連結，記憶的過程不斷在大腦這個神奇的器官中四處發生。不過，專家認為某些特定型態的記憶的確和大腦中的特定位置有關。例如，一個叫做邊緣系統的區域和我們記錄和回想一般印象的方式有關。這個區域也控制著原始情緒、性慾和食慾。短期記憶，也就是持續最多30秒的記憶，和大腦兩側的顳葉有關。耳朵後的頂葉負責保留關於簡單工作的知識。視覺記憶發生在大腦後方的枕葉處。

也就是說，任何這些區域若嚴重受傷，都可能大大影響記憶力。有一個病例是，一名男子的顳葉因意外嚴重受損，結果無法想起關於近期事件的任何細節。順著電影的情節觀看，或是回憶幾個小時前去了哪裡，對他來說都是不可能的任務。下次想要抱怨自己記憶力很差的時候，再考慮一下吧！

# 年齡問題

年齡和記憶力有直接關係，所以比較一個九歲孩子跟九十歲老人的記憶力是沒有意義的。例如在年幼時期，我們的額葉，也就是和語言的使用有關的腦部區域，尚未完全發育完成，這表示孩子還沒有精確區分事實和虛構以及記憶事物的能力。這往往導致手足間為了爭個你對我錯而吵架。多多討論可以幫助釐清這些認知差異，因為口語的刺激可以幫助回憶。

建立觀點

建立觀點 P

另一方面，記憶會隨著年齡退化。但如果你問七十歲的老人記得多少事情，和他們年幼的孫子相比，不意外地很少人會輸。這可能是因為記憶的「後進先出」原則：新資訊不斷與舊資訊重疊，早期的記憶變得更加鮮明。回想上一餐吃什麼很容易，但你記得你一個月前午餐吃什麼嗎？

好消息是，有證據顯示，今天的老人家記得的事情遠比前一個世代的老人要多。記憶的潛能在過去被大大低估，現在每年都有關於大腦和記憶如何運作的新科學證據出現，指出記憶力是沒有極限的。

# 記憶和遺忘

除了年齡外，還有許多其他因素會影響記憶，其中一個重要因素是資訊過載。我們每天面對連續大量的資訊，無可避免會影響我們能立即動用的知識量。當你的腦中充滿其他資訊，是很難有效學習新知的。要克服這個問題，需要有組織、專注的心智。

高效的記憶力不只是能記得，「遺忘」也很重要。如果我們能想起各種瑣碎小細節，每一段曾經進行過的對話的每一個字，每一餐吃了哪些食材，要尋找真正重要的資訊將變得非常困難。記憶具有高度選擇性，不只讓我們的生活更平順，也讓我們根據自己的想望詮釋過去。這種「改編」記憶的效果有好有壞。它讓痛苦的記憶可被抹除，這通常是好事。但它也會讓記憶變得扭曲失真。因此，和他人談論共通的記憶對於保持客觀是很重要的。

# 給自己一些提示

對話可以讓回憶湧現，某個特定的場景或事件也行，不管是視覺影像、氣味或聲音。相關的環境可以讓人想起被遺忘的細節。不難理解，如果你想回想起你環遊世界之旅的記憶，這個方法或許行不通，但如果你出門購物時把鑰匙忘在路上某處，最好的方法就是沿來時路找回去。

如我們在學習那一章談過的，從眼睛可以看出來我們記憶的方式。有些研究發現，當人們試著回想時，眼球快速轉動的方向跟回憶內容是視覺、聽覺還是觸覺有關。

眼球快速轉往某處表示回憶內容與某種感官有關——例如往兩側耳朵方向轉，表示與聽覺有關。

就像我們談過的不同學習方法，有效的記憶往往來自充分利用所有感官。

# 學習和記憶
# 的三種主要方法：

| 重複 | 連結 | 視覺化 |

## 重複、重複、重複

光是重複往往不是最有效率的學習和記憶方法，也很容易讓
人覺得無聊，通常只對簡單的內容有用。複雜的、有組織性
的記憶內容比較難靠重複達到效果。有許多相關技巧可以運
用。例如，想要把寫下的訊息烙印在腦海中——不論是一小
時、一天或是一個月——最有效的方式便是做筆記抄下，並
且時常複習。

# 連結的藝術

日常生活中，記得朋友的電話或到超市要買哪些東西，就要用比較人性化的方法——助憶法。助憶法是增進記憶簡單又有效的方法，還能激發你的創意。一時沒有筆，需要記電話記到回家才能寫下來時，你會把它硬背在腦海裡，但是一週或一個月後，在沒有其他提示之下，你還會記得嗎？試試助憶法吧。選一個英文字代表每個數字來造句，這個字的字母數要和對應數字一樣。例如：

**346443**可以記成：

**All（3）good（4）things（6）take（4）time（4）too（3）**

B437 FEM這種混合英文字母和數字的可以這麼記：

**Big（B）ants（4）ate（3）eagerly（7）for（F）eight（E）minutes（M）.**

這種助憶法很容易上手，越常用、越好用。你會發現它也蠻能激發你的創意的。

※備註：中文讀者可用中文字建立連結。例如：13179＝一生一起走、BJ4＝不解釋。

# 運用視覺化技巧

影像是絕佳的助憶素材。如果越來越多人嘗試並測試出更多助憶技巧，可能就不會再有人寫記事本了。試著將要記住的事物放在熟悉的視覺情境之下。例如，你想要為一趟出國旅行做準備。現在，想像自己走在一個很熟悉的地方，可以是你家或附近的公園。一路走，一邊插入相關事物的影像，例如錢包可能可以提醒你研究一下要換多少外幣。

這個方法對於記一長串事物非常有用，不管是購物清單還是電腦軟體的操作步驟。你可以把最重要的東西或事件放在這條路的第一個轉角，或是讓要記的事物依照相關時間順序出現在這條路上。如此一來，你這一週的行程就跟這條你想像中的路產生連結。想像你的電腦沉在家裡的水池底下（完成一份重要報告）；一具裝滿金幣的棺材在橡樹下（清掉尚未付款的發票）；長了番茄的菜園裡有一根巨大的指揮棒（一場晚間戶外樂團表演活動），諸如此類⋯⋯

※備註：這一頁所說的方法即為「宮殿記憶法」。

測驗

測驗 Ⓣ

這條路上的環境除了你要提醒自己的事物之外不要有其他變化。最好每次記不同的事物都用同一個場景、同一條路──經常使用，記事會變成反射動作。

如果把要記得的事物跟位置設計得很突兀、很有趣，他們會留在你的記憶裡更久。一條巨大的魚戴著墨鏡，舒適地泡在你的浴缸裡，這能提醒你記得買魚缸。

# 系統記憶法

現在就來試試這個方法多有效。看下面排成三角形的英文字。用讀正常文字的方式讀出來，蓋起書本試著照畫一次。

```
S
T  N
A  H  P
E  L  E  Y
T  N  I  A  D
```

與其單獨背下每個片段的資訊，回想時一個一個比對，把資訊連結成一塊塊相關資訊可以記得更快、更容易回想。記得兩個單詞比記15個沒有關係的字母簡單多了。從依照邏輯分類的檔案櫃裡找文件比較容易，同理，從有結構的記憶中找到需要的資訊更輕鬆。當然，每個人的分類系統都不一樣，測試一下什麼樣的系統最適合自己。

# 回想書面內容

記得並回想書面文字的能力對讀書、工作或興趣培養都很重要。不過，大部分的人寧願冒著24小時之內就會忘掉80%的風險，也不會將讀過的內容組織起來。下次試著用BARCS法，意即：休息（Break）、活動（Activity）、複習（Reviews）、比較（Comparisons）、加強（Strengthen），記下你在研讀的內容：

### 休息（Break）：

每密集研讀45分鐘到一小時要短暫休息。如果可以，試著休息15分鐘，如果有困難，有休息比沒休息好。休息是必要的，不是偷懶。

測驗
測驗 Ⓣ

### 活動（Activity）：

一邊讀一邊活動讓你記得更好。做筆記，大聲朗讀，帶著書本在花園裡走走──做任何能幫助你專心的活動。

### 複習（Reviews）：

每次休息完畢，複習剛剛研讀的內容，花幾分鐘的時間寫下你還記得的東西。

### 比較（Comparisons）：

把記下的東西跟書本原文做比較。發現錯誤或疏漏，都能幫助再次記憶。

### 加強（Strengthen）：

隔一天、一週和一個月，花幾分鐘的時間加強總結過的材料，會發現大部分的資訊都能瞭若指掌，而且隔很久還記得。

閱讀能力和記憶力是息息相關的。如果能更有效率的記憶，閱讀也會變得快速，更容易專注。時間是關鍵，尤其對學生來說，用越少的時間閱讀表示能花更多的時間複習。稍後我們會花更多篇幅談閱讀技巧。

# 專注的同時也能享受

忘記不能只歸咎於記憶力不好，可能是一開始資訊就沒有被吸收並保留下來。專注是高效記憶的關鍵能力，如果在學習使用新電腦時你心不在焉，又怎會記得如何開機？

學習專注於重要細節。和客戶開會時，心裡默默複誦他們的名字，利用各種心智連結記起來。例如這位客戶姓Redland，而剛好她的膚色相當紅潤。個人特色是很好的記憶點——如先前提過的，越搞笑越好！

改善個人的記憶力可以是件很好玩的事，而且能快速見效。要背下一長串東西的團康遊戲對你來說易如反掌——編個故事把無關的事物都串連在一起，就能牢牢記住。

有些人可以神奇地把整副撲克牌的順序記下來。方法其實很簡單：幫每張牌賦予人格，用某種順序串連起來。例如，把每張牌想成某個球隊的成員。如先前所說的，大原則就是想辦法讓彼此無關的影像產生連結。

押韻也是個很有趣的記憶技巧。就像兒時唱的那些押韻兒歌，至今仍然記得。你會發現，把要記的事物編出韻腳讓你根本不需要動筆記事。將相關詞語編成一小段歌曲，或事先列出重要單字清單。試著將你名字的每個字母指定給要記的事物。例如你叫大明，ㄉ－蛋糕，ㄇ－毛巾等等。現在把清單上的每個項目與這些字做連結，然後編成一小段歌曲。你可能會被自己寫得亂七八糟的歌曲笑翻，但你可得把蛋糕、毛巾這些字刻在腦海裡——記得要記得！

# 潛意識的角色

潛意識會影響你能記得什麼、不記得什麼。讓你內心深處恐懼不安的東西會影響你的表現，像是你曾經在考試的時候忘了某個很基本的事實或理論。試著花點時間放鬆，讓你的心智做好準備，去面對需要記憶力正常發揮的壓力狀況。找出讓你恐懼的原因，可以讓你正面地處理它，讓你的記憶力不被拖累。適度準備能幫助消除恐懼，達到最佳表現。

訓練記憶力和做任何事一樣，勤能補拙──只有不斷磨練，才能有所進步。列一張購物清單的確可以提醒你要買些什麼，但前提是你得記得把它帶到超市。本章列出的記憶技巧，只要花點時間練習，就會習慣成自然。接著你就能信任你的記憶力，你的記憶力也不會虧待你。人們常說，大腦比任何電腦都要精密，這話很對，但是你得使用、定期維護它，才能發揮它最大的潛能。

# 眼見為憑

如果你還記得剛剛讀了些什麼,現在應該已經可以加以運用了。做以下測試,你會知道前述各種記憶技巧其實很直觀,同時還能讓你發展出最適合自己的方法。下面這題沒有計分規則,因為你已經大概知道自己的基本記憶技能如何了。這只是個開始,你的記憶力還大有可為。很快你就會看到自己的進步。

# 找出差異

試著玩玩這個找出差異的遊戲。先蓋住旁邊下面的圖。你的任務是仔細觀察上圖一分鐘,試著記住每個細節。然後蓋住上圖看下圖,指出不一樣之處,沒有時間限制,但短期記憶會隨著時間消退,大概一到兩分鐘後就看不太出來了。

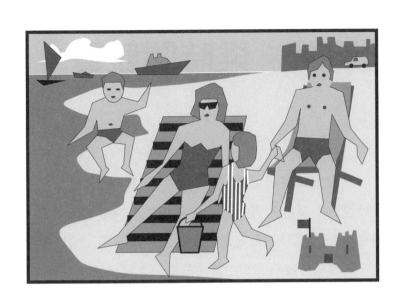

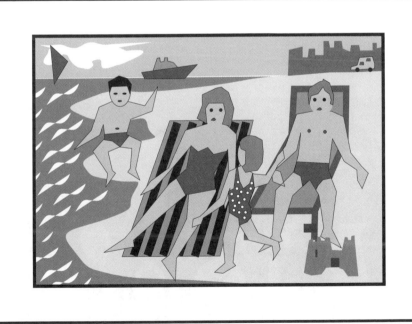

# 記清單：與時間競賽

現在想像一下，你在一個原始森林深處找到一輛古董卡車，上面裝了一大堆各式各樣物品，顯然被藏在這裡好幾十年了。突然你驚覺自己已經落後同伴們很遠，必須馬上把這裡有些什麼東西給記起來，趕上隊伍時才能說給同伴們聽。你只有幾分鐘的時間，否則會完全跟同伴們失聯，所以請保持專注，看看五分鐘後，跟上隊伍的你還記得多少。

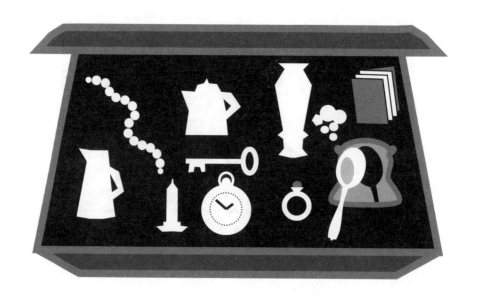

# 數字運算

花兩分鐘記下下面的數字後，蓋起書本複誦。這裡光靠背誦
技巧是不夠的。

<div align="center">

**2 6 6 1**

**3 4 2 6**

**6 3 6 0**

**4 2 1 8**

</div>

# 自我評量

**得分解析：**

**20-33** 你的記憶力似乎還不太行，本書接下來的建議可能
可以幫助你。例如，把要記的事寫下來以備萬一。這也可能

是你生活型態的問題。你的生活可能太過忙碌,對你年邁的記憶力造成太大壓力。

**34-47** 你的記憶力還算可靠,偶爾會出點小包。一些實用的技巧可以促進記憶表現,尤其是需要記得很精確的時候。

**48-60** 恭喜,你的記憶力相當好。你很少忘東忘西,可能是因為生活型態很有條理。繼續往下讀,找出更具體的記憶表現問題,並探索如何讓記憶力更進步。

# 數字記憶

**得分解析(最長的那一行):**

**1-4** 差:雖然這個表現低於平均,但這也表示你有很大的進步空間。

**5-7** 一般:你的數字記憶能力和大多數人差不多,這表示還能再做得更好。

**8-10** 強:你的短期數字記憶能力很好。可以發展其他方面的記憶能力,如視覺記憶。

# 視覺記憶

和頭與臉有關的記憶。

**得分解析：**

**1-7** 差。稍後介紹的記憶輔助工具將指引你正確方向。

**8-10** 一般。你的視覺記憶力還不錯，再練習一下可以更好。

**11-12** 強。你的視覺記憶力是你的強項。

# 系統記憶法

這裡你的表現應該不會太好。但仔細看，這些字母從右下往左上唸其實就是「dainty elephants」。現在不看照寫一次應該不是問題了。

# 記清單：與時間競賽

可運用的技巧包括助憶法，用畫面來記；編曲記憶法，雖然時間不是很多；把字和影像與項目連結。

# 數字運算

建議使用的技巧：對角線分別是2、4、6、8和1、2、3、4。最上排有兩個6，第二、三排的6分別在左右側，剩下最下面中間兩個數字，要讓每排數字的和等於15。

# 人臉與姓名測試

**得分解析**

**0-13** 差。你需要在一些記憶技巧下工夫，好開發你的潛能。

**14-20** 好。繼續磨練你的記憶技巧，進一步改善。

**21-24** 優。你的記憶力在處理多個字彙和視覺影像的組合方面很厲害。

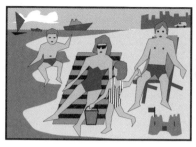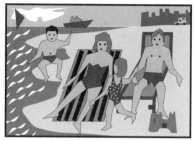

# 找出差異

1. 左圖小孩的泳衣是條紋，右邊是點點。

2. 籃子不見了。

3. 媽媽的墨鏡不見了。

4. 海上的船少一艘。

5. 風帆沒有板子。

6. 沙堡有部分不見了。

7. 左邊的雲形狀不一樣。

8. 沙灘巾的圖案不一樣。

9. 小孩的髮色變深了。

10. 爸爸坐的椅子不一樣。

11. 右圖的海上有白色的泡沫。

12. 沙灘後方的車子方向不一樣。

你會發現，這題什麼記憶技巧都不太能用得上，相反地，試著專注於將圖片細節大聲描述出來，或是將某個特徵跟過去的經驗甚至某些詞語結合，如此一來你會注意到更多東西。

# 閱讀技巧

若沒有基本的閱讀能力，日常生活會遭遇許多難以克服的阻礙。優秀的語言能力和閱讀技巧能開啟一扇窗，讓人走向更豐富的世界。繼續往下讀，了解你的閱讀技巧如何。

# 速讀

研究顯示，閱讀速度快對學習和記憶能力都有幫助，也有節省時間的好處。用以下段落文字測試你的閱讀技巧。你需要能夠以秒為單位計時的手錶或手機，一支筆記下開始和結束時間。盡可能照平常閱讀的步調，這題的目的是測試你目前的能力，讓你知道你還有多少進步空間。

計時完成後，做後面的選擇題。不要翻回來看文章，選擇最接近文章內容的選項。

# 本文開始

歐仁·布丹（Eugène Boudin，1824–1898）以他在法國諾曼第海岸特魯維爾繪製的眾多海灘景致聞名。這位多產畫家的作品以海岸為主題貫串，其中包括近4,000幅油畫。他童年深受大海的薰陶，會抱持這種終生的藝術興趣也就不足為奇。

布丹出生在海濱小鎮翁弗勒爾，他的父親雷納德繼承了無數翁弗勒爾人的傳統，成為了一名水手。雷納德早在11歲就開啟他的海軍培訓生涯，後來在公海與英國人的戰鬥中擔任砲手。其後，他把子彈換成了釣竿，開始以釣鱈魚為生。在他結婚八年後，路易-歐仁於1824年7月12日出生。

# 早期生涯

雷納德在海上的多年經驗，使他能夠負責一艘來往魯昂和翁弗勒爾間貿易小船。他才華橫溢的兒子很快就在船上當起一名船艙助手，並在休息時間透過畫素描打發時間。從很小的時候起，歐仁·布丹就受到水上生活的鼓舞和啟發。

1835年布丹搬到勒阿弗爾，他的父親在那裡從事了一份新的航運工作，布丹也開始在一所神父開辦的學校上學。在這裡，他的藝術才華得到了蓬勃發展。然而，在布丹12歲時，這樣的生活戛然而止。雷納德決定減少兒子的教育，因此這個男孩便開始在勒阿弗爾擔任印刷廠職員。之後，他又轉往文具商工作，在那裡他一路向上，成為了店主的秘書。

儘管幾乎沒有進一步晉升的希望，但布丹還是從這家文具商老闆那裡收到了一件對他產生重大影響的禮物：他的第一個顏料盒。

自我評量

自我評量 Ⓐ

# 新時代的黎明

到了1838年，輪船交通的發展使雷納德到了一艘名為法蘭西號的輪船上工作，這艘輪船經常往來翁弗勒爾和勒阿弗爾。布丹的母親也經常出海，在該地區的輪船上擔任服務員。然而，無論是他父母的職業，還是他早年在海洋上的經歷，都沒能激發布丹走上相似道路的任何願望。相反地，他與一位也待過同家文具商勒馬斯爾的領班建立了合作關係。這種合作關係催生了一家新的文具店，讓布丹能夠欣賞到來訪藝術家的作品，該文具店為他們裝裱和展示作品。

布丹與這些藝術家及其作品的個人聯繫，使他下定決心要成為一名畫家。儘管藝術家尚-法蘭索瓦・米勒（Jean-François Millet）對這種職業的不穩定性向他提出警告，但布丹仍然不顧一切地繼續前進。1846年，在與他的搭檔尚・阿奇爾（Jean Archer）爭吵後，布丹離開了他們的商店，開啟了他熱愛的藝術生涯。正是這種強大的奉獻精神，讓他度過了未來的艱難歲月。

# 海洋的誘惑

開闊水域的誘人魔力支配了布丹原本悲慘的生存鬥爭。他經常露天工作，俯瞰大海。他作品的極低銷量足以激發他對繪畫的熱情，以及他對更多了解大師的熱情。

在勒阿弗爾的作品是有侷限的——布丹需要滿足他對知識的渴望，那個地方非巴黎莫屬，那裡有著博物館和刺激的藝術生活。結束合夥關係一年後，布丹的節儉和儲蓄得到了回報，他終於抵達巴黎。

等待布丹的並非他夢想中的土地——在許多層面上，要在城市中生存，比他習慣的鄉間生活更像一場鬥爭。然而，布丹確實花了無數時間研究讓他相當崇敬的畫作，這教會了他很多東西，但也讓他對自己的不足感到絕望。這種沮喪伴隨了他的整個藝術生涯。

對於一個如此依戀故土的人來說，任何旅行都是一項艱鉅的任務。布丹在比利時和法國北部的旅行純粹出自泰勒男爵（Baron Taylor）的贊助結果，他對藝術的興趣促使他經營了幾個社團，幫助需要經濟支援的有抱負藝術家。這種支援提供了全面的幫助：布丹在四處巡迴展示他的作品時，也出售彩票來幫助與自己處境相似的藝術家。

自我評量

自我評量

# 終獲認可

布丹持續繪畫——包括海景、靜物和大師作品的複製品。事實證明，他的複製品特別有利可圖，這主要歸功於泰勒男爵的佣金。在他返回勒阿弗爾後，他的努力終於在1850年首次獲得了正式展出。這場展覽使他得以出售自己的兩幅畫作，最初是由負責主辦展覽的藝術愛好者協會的採購委員會所購買。布丹正是從這個協會獲得了為期三年，一共3,600法郎的資助。在巴黎逗留至1854年之後，他終於能夠離開首都圈，回歸勒阿弗爾的鄉野樂趣中，自由開啟他未來的職業生涯。

# 讀後測驗

**1**
a. 布丹創作了4,000件作品。

b. 布丹以海岸為主題,創作了近 4,000幅畫作。

c. 他的作品包括了近4,000幅油畫。

**2**
a. 在啟程前往巴黎之前,布丹享受著奢侈的生活。

b. 布丹在前往巴黎之前花了相當長的時間存錢。

c. 一筆贈款資助了布丹的首次巴黎之旅。

**3**
a. 布丹的第一份工作是在海上。

b. 布丹受過砲手訓練。

c. 布丹在12歲時開始工作。

**4**
a. 勒馬斯爾為布丹提供了他的第一套顏料。

b. 布丹的父親是第一位啟發他接觸繪畫的人。

c. 布丹在神父開辦的學校裡得到了他的第一盒顏料。

自我評量

**自我評量**

a. 布丹的第一場展覽是在巴黎舉行。

b. 布丹的第一場重要畫展在勒阿弗爾舉行。

c. 布丹從未正式展示過他的作品。

a. 雷納德在世界第一艘輪船上工作。

b. 雷納德在輪船興起期間找到了工作。

c. 雷納德為開發輪船出了一份力。

a. 布丹一直對自己的作品充滿信心。

b. 布丹不斷地批判他自己的作品。

c. 布丹以身為藝術評論家而聞名。

a. 布丹的大部分工作都源於他對海洋的瞭解。

b. 做為一個年輕人，布丹夢想著在海上發展自己的事業。

c. 布丹喜歡在室內工作。

a. 泰勒男爵購買了布丹早期的靜物畫。

b. 布丹在巴黎逗留的三年是由泰勒男爵資助。

c. 布丹受男爵之託複製大師的作品。

a. 布丹的父親效仿了許多過去的翁弗勒爾海員。

b. 布丹出生於勒阿弗爾。

c. 布丹出生於特魯維爾。

全世界大約有40%的成人不識字。閱讀不只是專心地解碼一大堆視覺符號而已。閱讀能力就是我們處理資訊的能力,讓我們可以在說出來之前就理解—我們都知道眼睛動得比舌頭快的感覺。

# 操之在己

一般來說,大腦處理語言的區域在左半邊。在左腦,不同的區域負責不同的語言功能。額葉負責書寫、控制你的聲音。頂葉往後腦方向受傷會導致失讀症,會無法讀懂文字。耳朵兩側的顳葉和頂葉外層控制口語理解能力,這些區域受傷會導致失聰,如果發生在孩子身上,會連帶影響閱讀能力。

# 閱讀的過程

我們都知道，高效的閱讀能幫助我們理解和拓展字彙，閱讀技巧不佳和只讀少數類型的內容會影響我們的進步。只想著把閱讀速度加快往往導致無法掌握內容的意義，因而需要重讀。理想的閱讀牽涉到仔細、審慎的略讀策略。例如，先快速瀏覽過文字，有個粗略的概念，將大腦調整到主題面的大方向。就像運動前需要暖身，心智也是一樣。

# 眼睛的重要

不同閱讀技巧通常和眼球的運動有關。研究顯示，閱讀需要持續、快速的停止和啟動循環，眼球會突然聚焦在一塊文字上，再快速跳到下一塊。由於大腦喜歡處理組成塊狀的資訊，而非零散的小碎片，一眼能讀進多少字，決定了消化的速度和難易度。

透過有效略讀掌握概念，對你的理解和回想能力非常有幫助。略讀沒有特殊技巧，眼球可能會在書頁上垂直、水平和對角線方向移動，聚焦於某些關鍵字、詞和標題。略讀一頁可能需要2至20秒。每個人的速度和技巧都不同，帶來的效

益也不同。

或許最重要的是，略讀可以緩解許多人在學習新內容時會產生的恐懼，那種你必須專注於每一個字的壓力，減輕心理上的負擔讓後續的閱讀更輕鬆，如此一來整個閱讀過程都是愉悅的。

# 彈性是關鍵

無論你的閱讀速度多快，優秀的讀者必須能保持適當的彈性。不難理解，複雜的內容需要更用力研讀，要讀得較慢、省略較少文字。有研究顯示，平常閱讀速度快的人跟慢的人，在讀複雜文章時，閱讀步調是差不多的。但是較有效率、省略較少內容的讀者，整體速度還是會比較快。

有效率的記憶和回想書面文字訊息的關鍵在於理解，不只是像鸚鵡一樣的重複。如果你能深度理解內容，大腦專注在該主題上，讀起來也會比較快。有效理解和有效閱讀的基礎是：

將個別文字和句子與情境關聯起來的能力。

設法維持和集中注意力，休息、做筆記、參考其他相關內容，或是和其他你喜歡的有趣主題做連結，可幫助消化生硬的內容。

定時停下來休息，維持精神。

閱讀能為我們開啟新視野、帶來新享受，前提是你必須主動地閱讀，抱持懷疑的心情，讓閱讀成為更上一層樓的跳板。

建立觀點

有許多方法能增進你的閱讀技巧。

# 盡可能利用你
# 的每日閱讀習慣

報紙是非常棒的閱讀素材，不但有助增加字彙，還能訓練閱讀速度。閱讀多份不同報紙可讓我們注意到不同情境適用的不同語言，也比較有趣和多元。快速瀏覽一份報紙幫助你找到最有興趣的文章，改善你篩選出重要資訊的能力。

# 增加速度

現在你對自己的閱讀速度有概念了，可以發展出一套自我改善計劃。舉例來說，試著挑一篇大約1,000字的文章，計時看自己需要多久時間讀完，接著寫出摘要，來測試對整篇文章的理解狀況。盡可能誠實地自我評量，不然是很難從練習中得到進步的。計算出你每分鐘的閱讀速度：計算文章字數，乘以60，再除以你閱讀所花的秒數。合理的練習量應可讓你閱讀速度增加到每分鐘100字。

# 增強字彙力

要增加字彙,你可以在坊間找到許多跟本書自我評量一樣的測驗題。不過,這種測驗通常是沒有情境的。大量閱讀難度稍高的文章,看各種書籍、雜誌和報紙,能幫助你發展出更精確、多樣化的字彙能力。

寫作時,準備一本同反義辭典和一般辭典在手邊,他們能帶你走向語言的寶山。字彙力也可透過視覺來補強,在心中和生字互動,幫生字想像它的性格。用這些方法刺激心智,可以幫助你想起許多你其實知道只是沒想起來的單字。

固定的閱讀,設定可達到的目標,能夠鼓勵你練習並帶來可觀的進步。持續挑戰你的心智,心智需要養份而非垃圾食物。

# 速讀

**讀後測驗：**

**答案**

1.c  2.b  3.a  4.a  5.b  6.b  7.b  8.a  9.c  10.a

**得分解析**

答對7題以下：你可能沒有盡可能專注，或是讀得太快

答對7題以上：你的理解力相當不錯，但精益求精！

**測量閱讀速度：**

1. 計算一段文章的字數，乘以一分鐘60秒，計算出50,400
   （840x60）。

2. 50,400除以你閱讀所花的總秒數。

如果你花206秒閱讀，你的閱讀速度就是每分鐘245字。

**得分解析**

每分鐘245字是很一般的讀速。稍微努力一定可以達到200字
左右，如果能達到600字就相當厲害。

※備註：這裡是以英文單字數為標準。

# 理解數字

以下測驗用加減乘除四則運算評量你的算術技巧。你有90分鐘時間作答。做完後往下看,你會知道如何讓日常生活中的數字成為你的好幫手。

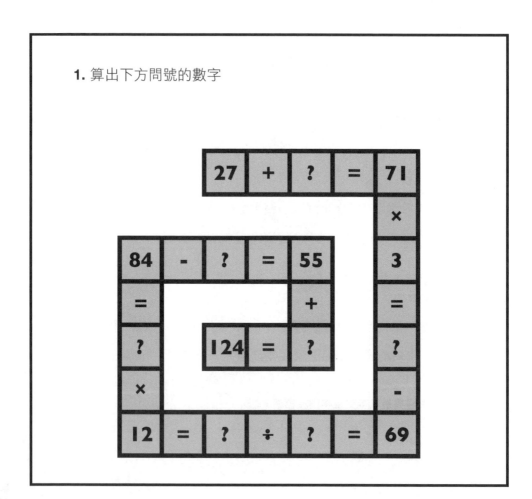

**1.** 算出下方問號的數字

**2.** 珊卓為了準備出差，花了一天時間購物。他買了12盒比利時巧克力，每盒7元，用100元的匯票支付。他把找回的零錢和7張50元鈔票和7張一元鈔票放在一起。接著又買了4張表演門票，每張33元，珊卓剩下多少錢？

**3.** 從三角形的數字中找出規律，A、B、C分別是哪些數字？（提示：可將白色三角形倒過來看看。）

自我評量

**4.** A是B的三分之一

A=3C-4

B=8+5C

C是多少？

**5.** 1隻狗吃1塊餅乾花5秒，7隻狗吃49塊餅乾會花多久時間？

**6.** 以下數列中的問號分別是多少？

**a)** 160，40，10，？

**b)** 7，22，67，？

**c)** 68，36，20，12，？

**d)** 145，134，122，109，？

**e)** 33，24，34，23，？

**1.** 下圖下方的問號是多少？

|  |  |  |  |
|---|---|---|---|
| 貓 | 貓 | 鼠 | =15 |
| 狗 | 狗 | 鼠 | =25 |
| 鼠 | 狗 | 貓 | =20 |
| =20 | =? | =18 |  |

**8.** 亞當一家開車去拜訪親戚，以車速每小時60英里開了20分鐘，每小時75英里開了3.5小時，最後25分鐘車速每小時40英里，並花2分鐘停下來找路，他們總共開了多遠？

 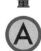

**9.** 加入2至3個加減乘除符號至下方數列，使等式能成立。

**a)** 2 2 2 2 2 = 66

**b)** 4 4 4 4 4 = 55

**c)** 7 7 7 7 7 = 22

**d)** 6 6 6 6 6 = 11

**e)** 3 3 3 3 3 = 66

**10.** 若當Q等於3打的開方時，P為Q的二分之一，P等於多少？

**11.** 在生日派對上，每個小孩都拿到一些巧克力，在場有6個五歲小孩、6個六歲小孩、6個七歲小孩。每個孩子拿到自己年齡三倍數量的巧克力，總共發出多少個巧克力？

**12.** 問號位置要擺哪個圖形能讓天秤保持平衡？

**13.** 若Z是8的平方，X是Y的三倍，Y是Z的四分之一，X值為多少？

**14.** 平均而言，一間學校每天會有5%的學生缺席。三班一班24人，四班一班27人，五班一班32人，預計每天會有多少學生上課？

**15.** 有一個時鐘在某個週六上午正確顯示9:30，但接下來開始變快，每小時快4分鐘，當它顯示為下午5:00時，真正的時間是幾點幾分？

16. 下面三個金字塔中，問號的數字應是多少？

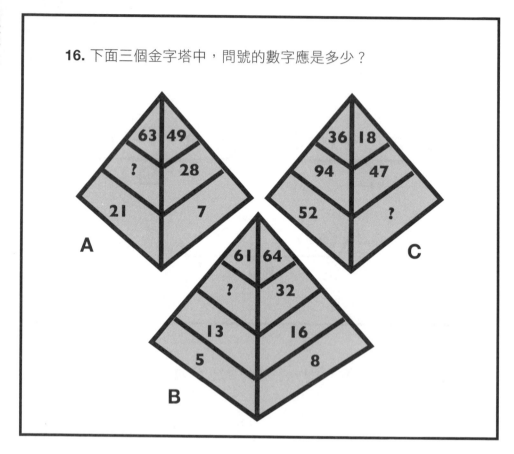

17. 珍妮每年一月一號為他的孫女在銀行存入200元，年息
10%，每年12月31日入帳，第三年1月2日帳戶裡會有多
少錢？

18. 8M-3N=29，5N-13=32，M等於多少？

**19.** 週末有一個製作書桌的工作坊活動，許多來自當地南部和北部的團隊參加。製作書桌需要黏膠。如果15個北部團隊有60%、20個南部團隊有55%有拿到黏膠，有多少團隊沒有拿到？

**20.** 從前兩張圖來看，第三張圖中應該有多少隻鳥？

**21.** 4R=6S=8T且7R=42，S和T等於多少？

**22.** 一個立方體游泳池要換水。水深5呎。假設水量下降速度每四分鐘3吋，要花多少時間排光？

「乘法令人煩惱，除法一樣糟糕；三率法到底是什麼，練習讓我抓狂。」

（出處不詳）

看到一整頁的數字會感覺頭皮發麻的人不在少數。就算是受過高等教育的人也會害怕數字，但你很快會發現，這種恐懼是毫無根據的。

做完自我評量後，你可能已經發現，大部分的題目比乍看之下簡單很多。像購物那一題，省略所有廢話後，重點只有幾個基本的數字，用簡單算術就能得到答案。

處理數字最重要的大原則是：

● 不要慌

● 不要想得太複雜

不管是像前面那些問題，或是從一大堆文件中整理出你的可支配所得，盡可能讓資料維持簡潔、有組織。

# 畫地自限

我們從小就被各式各樣的數字轟炸。還是小孩的時候，我們很快就能發現六個玩具不見一個，零用錢少了一些，玩捉迷藏的時候可以數到很大的數字。一旦數字跟學校作業連結，之前自在的態度便受到影響。

我們因粗心計算錯誤被責備，害怕再次犯錯讓我們畫下一條心理的界線，告訴自己數學很難。這種恐懼讓我們難以進步、討厭數學，進而拒絕學習。

但別小看自己大腦的潛力。人類或許做不到今天電腦計算的精密度和速度，但人的心智能力卻是電腦學不來的。可比人腦的電腦，尺寸之大可能難以管理，更別說操作手冊會有多複雜。下次面對整頁滿滿的計算題，給自己多點信心，趁這個機會操練一下腦袋，勤加練習很快就有所成果。

# 讓數字為你工作

算術或許會讓你感到煩惱，但其實它就是日常生活的簡化。數字往往是複雜概念簡化後的代碼，說自己無法處理數字其實是完全不合邏輯的。你在電視新聞上看到的是長篇大論的企業績效描述，還是簡化過的圖表？當然，統計數字是可以被操弄、改變印象的，主要原因就是人們太害怕質疑數字了。所以千萬別太相信其他人算給你的數字，保持警覺心！

從蓋金字塔到最近科技的發展，數學在人類的生活中扮演著非常重要的角色。每次的演進都可能帶來更多的效益，所以想辦法讓數字為你服務，別逃避。

關鍵在於你要不要行動。任何程度的數學，光用讀的是絕對無法熟練的。對數字能力的信心，來自練習和實驗。有任何讓你緊張的想法，在親身嘗試前，千萬不要直覺地逃避。一點練習就能帶來振奮人心的結果。就像玩任何遊戲一樣，開始玩之前要先搞懂規則。

以下改善數字能力的技巧是專為基本算術所設計。你可以自己決定練習的強度。

# 乘法和除法

「九九乘法表」這個詞是否勾起你的童年回憶，想起那些沒完沒了的考試和測驗？是的話，先別沮喪。乘法是非常實用的日常生活工具，聖誕節購物時，你總要算出六盒每盒7元的巧克力共要花多少錢。你可能很快就算出來了，因為沒有老師在旁邊盯著你看，要你給他個答案，也沒有人會嘲笑你犯的錯誤。如果你能慢慢來，在腦海裡畫出重點，不久就能自然而然快速進行乘法。

對於簡單的算術，下面的乘法和除法表供你參考。表中的每一格分別是行列兩數相乘。例如，6乘以7等於42。要進行除法，從欄中找到小數，依該欄往下找到大數，該列最左欄即為解。例如，72吋木頭切成每段8吋長，從上方欄中找到8，往下找到72，往左找到9，也就是可切成9段。如果是90吋木頭切成每段8吋長，在8欄找到最接近90的數字（即88），往左找到11，也就是可切成完整的11段，並有2吋剩下。

### 乘法・除法對照表

| | 2 | 3 | 4 | 5 | 6 | 7 | 8 | 9 | 10 | 11 | 12 | 13 | 14 | 15 |
|---|---|---|---|---|---|---|---|---|---|---|---|---|---|---|
| **2** | 4 | 6 | 8 | 10 | 12 | 14 | 16 | 18 | 20 | 22 | 24 | 26 | 28 | 30 |
| **3** | 6 | 9 | 12 | 15 | 18 | 21 | 24 | 27 | 30 | 33 | 36 | 39 | 42 | 45 |
| **4** | 8 | 12 | 16 | 20 | 24 | 28 | 32 | 36 | 40 | 44 | 48 | 52 | 56 | 60 |
| **5** | 10 | 15 | 20 | 25 | 30 | 35 | 40 | 45 | 50 | 55 | 60 | 65 | 70 | 75 |
| **6** | 12 | 18 | 24 | 30 | 36 | 42 | 48 | 54 | 60 | 66 | 72 | 78 | 84 | 90 |
| **7** | 14 | 21 | 28 | 35 | 42 | 49 | 56 | 63 | 70 | 77 | 84 | 91 | 98 | 105 |
| **8** | 16 | 24 | 32 | 40 | 48 | 56 | 64 | 72 | 80 | 88 | 96 | 104 | 112 | 120 |
| **9** | 18 | 27 | 36 | 45 | 54 | 63 | 72 | 81 | 90 | 99 | 108 | 117 | 126 | 135 |
| **10** | 20 | 30 | 40 | 50 | 60 | 70 | 80 | 90 | 100 | 110 | 120 | 130 | 140 | 150 |
| **11** | 22 | 33 | 44 | 55 | 66 | 77 | 88 | 99 | 110 | 121 | 132 | 143 | 154 | 165 |
| **12** | 24 | 36 | 48 | 60 | 72 | 84 | 96 | 108 | 120 | 132 | 144 | 156 | 168 | 180 |
| **13** | 26 | 39 | 52 | 65 | 78 | 91 | 104 | 117 | 130 | 143 | 156 | 169 | 182 | 195 |
| **14** | 28 | 42 | 56 | 70 | 84 | 98 | 112 | 126 | 140 | 154 | 168 | 182 | 196 | 210 |
| **15** | 30 | 45 | 60 | 75 | 90 | 105 | 120 | 135 | 150 | 165 | 180 | 195 | 210 | 225 |

有時候解決問題最快的方法不是查表，也不是按計算機。尤其是做跟5和10有關的計算時。例如，如果你要買10本一本4.5元的筆記本，要花45元：

# 4.5 x 10 = 45

將一個小數乘以10，只要將小數點往右移。整數乘以10，只要在右邊加上一個零：10盒每盒有12支筆，總共有120支筆。

同理，要除以10，只要從右邊移除一個零（如果最右邊是零），或是把小數點往左移。整數45也可以看成45.0，這樣就很清楚看出小數點的位置了。

跟數字5有關的計算，只要記得5就是10的一半。如果要把某數字乘以5，在這個數字最右邊加上零，或是小數點往右移，然後除以2。五本4.5元的筆記本總共要22.5元。

# 4.5 x 10 = 45
# 45 ÷ 2 = 22.5

把120支筆分給5個人是個常識題。把120乘以2,再除以10。知道如何乘以10就足以應付牽涉到5、10和其他相關數字的乘法和除法。下方整理了一些例子。除法的步驟一樣,只是倒過來。

| 乘上這個數 | 補幾個零 | 再除以<br>（再乘以） |
| :---: | :---: | :---: |
| 5 | 1 | 2 |
| 10 | 1 | 1 |
| 20 | 1 | (2) |
| 25 | 2 | 4 |
| 100 | 2 | 1 |
| 1000 | 3 | 1 |

# 掌握分數

不管是要把蛋糕切成好幾等分,還是看懂報紙上的統計資料,你每天多少會用到分數,只是你自己沒意識到。只要了解其邏輯,分數並不難。

## 乘法

你記得在學校學的分數乘法嗎?就算不記得,你很可能還是可以憑直覺算出來。當你要把蛋糕分成兩等份,你會把它切成一半。當你要把蛋糕平均分給四個人,你會切一半後再切一半。所以你肯定知道一半的一半就是四分之一。用數學符號表示就是:

$$\frac{1}{2} \times \frac{1}{2} = \frac{1}{4}$$

這個例子很簡單地說明了，就是分子相乘、分母相乘。任何分數乘法都是如此：

$$\frac{2}{3} \times \frac{3}{4} = \frac{6}{12}$$

在這個例子中，三個朋友中有兩個人要共享剩下四分之三個蛋糕。

然而，6/12可以被輕鬆簡化。當分子和分母可被同一個數字整除，就能被消去，原因是分子和分母同時乘以同一個數字，值不會改變。所以

$$\frac{6}{12} \times \frac{6 \times 1}{6 \times 2} = \frac{1}{2}$$

# 除法

分數相除，只要掌握一個技巧，同樣很簡單。只要把其中一個分數分子分母交換再相乘就行了。你有兩塊蛋糕，大小不一樣，其中一個是

$$\frac{3}{4} \div \frac{1}{2} = \frac{3}{4} \times \frac{2}{1} = \frac{6}{4} = 1\frac{2}{2}$$

# 加和減

兩個分數相加，且兩個分數分母一樣，只要分母不變，分子相加就可以了。只要想著破成2半的木板拼在一起就等於1，就知道這完全是合乎邏輯的。用數學表示就是：

$$\frac{1}{2} + \frac{1}{2} = \frac{1+1}{2} \quad \text{且不同於} \quad \frac{1+1}{2+2} = \frac{2}{4} \text{ 或 } \frac{1}{2}$$

如前面說過的，上下乘以同一個數不會影響分數的值。所以要使兩個分數的分母相同，只要把兩個分數上下個別相乘另一個分母。聽起來很拗口對吧，用數學符號表示就很清楚了：

$$\frac{1}{2} + \frac{3}{4} = \frac{4 \times 1}{4 \times 2} + \frac{3 \times 2}{4 \times 2} = \frac{4 + 6}{4 \times 2} = \frac{10}{8} = 1\frac{2}{8} = 1\frac{1}{4}$$

當你克服對分數沒有必要的恐懼，從上面的算式就可以看出來，用數學符號可以大大簡化問題，如果用文字表達，可是會又臭又長。

# 百分比到底在幹嘛？

分數也可以用百分比表示。百分比就是在一個整體中的比例，這個整體以100表示。百分比的英文「percentage」的「per」就是「其中的」，「cent」就是「100」。日常生活中到處都可以看到百分比：銷售量減捨少25%，考試通過率67%，鎮上失業人口8%。他們聽起來很嚴重，許多人看了都會嚇到，但百分比只是個衡量資訊的方式，讓你可以清楚掌握事物的輪廓。

要把分數轉換成百分比，只要乘以100就好了。班上有3/4的同學法文考試通過，你知道：

$$\frac{3}{4} \times 100 = \frac{300}{4}$$

這表示75%的學生通過考試，或是每四人有三人通過。所以邏輯上，把百分數除以100就等於這個分數：

$$75\% = \frac{75}{100} = \frac{3}{4}$$

計算牽涉到百分比時，必須轉換成分數而不是忽略百分比符號而已，不然會得到比實際高太多的值。

# 打折

商品打折的時候就會用到百分比。當你要算出450美元洗衣機折扣12%讓你省多少的時候，只要：把原價除以100，乘以百分比，也就是

**12 x \$4.50 = \$54**

要算出你要付多少錢，只要把原價減掉\$54，即\$396。

如果你只是要算出折扣後價格，把原價除以100後，乘以100減去折扣：**100 − 12 = 88%**。

每次要計算分數或百分比時，只要記得「的」代表「乘」。200的88%就是

$$\frac{88}{100} \times 200 = 176$$

# 價格加上百分比

要計算價格外加某個百分比時，像是要在售價上外加20%稅金，規則是這樣：

跟前面一樣計算20%再加上原價。如果你手上有計算機，或是想要挑戰一下心算，那就是原價乘以1加百分數除以100。

所以，一件80元的工具加上20%的稅金可寫成：

**80 x 1.2 = $96**

# 正數和負數

整理家中財務狀況的時候就會用到正數和負數。所有你要付的帳單都是負數，你的收入是正數。這兩個很容易搞混。正數離零越遠越大，負數離零越遠越小：-1000比-10小。

假設你有兩張帳單要付，一張70元一張45元，總共115元。
兩個負數相加得到負數。用數學符號表示：

**(-70)+(-45)=-115** 加括號以避免混淆。

不過，假如你只有一張帳單70元，但你付了100元，結清後
你還剩30元：

**(-70)+100=30**

如此一來，你可以看到，若正值大於負值，就會得到正值，
反之亦然。

現在，假如70元帳單中有30元是多算的，你必須從70中減去
30，你只需要繳40元：

**(-70)-(-30)=(-70)+30=-40**

現在你可以看出為什麼負負得正了，比乍看之下好懂多了
吧。

# 生活中最簡單的事

你有被自我評量題目中落落長的文字描述嚇到嗎？如果有的話，現在你知道好的常識和邏輯跟精通數學一樣有幫助。看下面的問題。你可以快速回答嗎？

1. 你老闆要你大略評估一下一份問卷的結果。這份問卷調查有多少青少年每週花少於25小時看電視。假設大約有30%的受訪青少年每週花超過25小時看電視，而420位青少年中，有3/4受訪。你該怎麼回答你的老闆？

   別慌！大略的評估就是評估個大概而已。試著倒算回去：420的3/4大約是300，30%大約是1/3，所以大約是300人中有100人落在超過25小時內的區間。合理的答案是：
   300-100=200。

2. 你的時間很緊湊。在一週5個工作天內,你花了2/3在某個
專案上,完成進度約15%。你認為最後一半比較複雜,會
花兩倍的時間。整個專案完成大概要花幾週?

2/3週只完成專案的15%,那麼專案的前50%進度大約需要
三個2/3週,也就是大約2週。專案的後一半就要花4週,
整個專案要花6週。

# 獨立解題

現在利用前一頁的提示,試著自己解以下問題。

1. 你繼承了你叔叔的表親的部分遺產。遺產總共有三棟房子
(每棟價值155,000元)、四輛車(每輛價值約房子的
1/3),以及價值150,000元的股票。你獲得總遺產的
12%,大約價值多少錢?

2. 你試著大概算出活到月底需要多少現金。你的帳戶裡有
250元,但其中的2/5月底要用來付信用卡帳單,你的薪水
1250元月底才會入帳。不過,你薪水的25%固定會轉入儲
蓄帳戶。你這個月可以花多少錢?

## 解答

**1.** 27 + (44) = 71 x 3 = (213) – 69 = (144)/(12) = 12 x (7) = 84 – (29) = 55 + (69) = 124。

**2.** 241元

**3.** A = 14, B=9, C=5

看一下四個比較大的三角形，每一個都被分成四個小三角形。將頂角數字乘以右下底角的數字，除以左下底角的數字，等於中間倒三角的數字。

**4.** C = 5

**5.** 35秒

**6.**

**a)** 2.5 (除以4)

**b)** 202 (x3, +1, 或+15, +45, +135)

**c)** 8 (除以2, +2或-32, -16, -8)

**d)** 95 (-11, -12, -13)

**e)** 35 (-9, +10, -11, +12)

**7.** 22

貓=4, 老鼠=7, 狗=9

**8.** 297.8英里

**9.**

**a)** 22 x 2 + 22 = 66

**b)** 44 / 4 + 44 = 55

**c)** 77 + 77 / 7 = 22

**d)** 66 + 6 − 6 / 6 = 11

**e)** 33 x 3 − 33 = 66

**10.** 3

**11.** 324

**12.** 一個箭頭向上

**13.** 48

**14.** 323

**15.** 下午4:30

**16.**

**a)** 42 (每從下往上一階加21)

**b)** 29 (左右相加等於左上一格，左加3等於右)

**c)** 26 (右邊等於左邊的二分之一)

**17.** 662元

**18.** 7

**19.** 15

**20.** 6 (每朵雲2隻鳥，每個太陽3隻鳥)

**21.** S=4, T=3

**22.** 1小時20分鐘 (80分鐘)

**得分解析**

答對0-14題 差——但稍加練習就能大幅進步。

答對15-20題 一般。是個好的開始，繼續努力！

答對21-26題 好。你對數字很有一套。

答對27-32題 優秀。

解答

## 獨立解題

**解答**

**1.** 3 x 150 + 4 x 50 + 150 = 800。遺產總價值800,000。

12% = 約1/8 = 約100,000

**2.** 先將240元估計為250元，得出信用卡費為2/5 x 250 = 100元。付完卡費後剩150元。再將薪水1250元估計為1200元，1200元的75%等於900元。因此剩下總額為900元+150元，約1050元。

# 增進創意

腦中靈光一閃的感覺真棒，不管是解決了複雜的問題或是出現個天才的想法。創意思考帶來更有趣、平順，通常也更成功的人生。用下面的自我評量看看自己創意方面的表現如何。

## 客觀思考

看下面的物品清單。清單上每件物品都有它特殊的用途，你的工作是盡可能想像出它可能的用途，越特殊越好。例如，潛水艇當然是執行海軍的工作，但也可以是科學實驗用巨大水下孵化器。每個物品想五分鐘。可以拆解、重組、填滿、運輸到意想不到的地方。

**①** 一個空的錄音帶盒

**②** 一個檔案櫃。

**③** 雪梨歌劇院

**④** 一隻長頸鹿

⑤ 一個隱形眼鏡

⑥ 一組鷹架

⑦ 一個清潔劑瓶子

⑧ 一把電吉他

⑨ 艾菲爾鐵塔

⑩ 火星

# 影像遊戲

以下的每句詞語都能構成一個畫面。根據這個畫面想三組類似概念的詞語，每題三分鐘。

範例

一個飄往天空的氣球

概念上可能跟以下類似：

**a.** 一根漂在海上的樹枝

**b.** 一個被釋放的囚犯

**c.** 面對空白畫布的畫家

現在嘗試以下：

1. 從直升機上往下觀看網球賽
2. 對話進行到一半突然失聲
3. 突如其來的雷雨
4. 爬上梯子
5. 聽到火災警報
6. 潛入海底
7. 一棟廢棄的房子
8. 浴缸中的水排掉了
9. 魚缸中的金魚
10. 微風吹翻書頁

# 說故事時間

如果你處理文字比處理影像拿手，可能會發現以下的任務更能讓你發揮創意。用最多300個字編一則流暢易懂的短文。真實虛構都可以，只要合理就好。看起來很簡單吧，還有另一個作業——盡可能把下面清單中的物品編進你的故事裡，越多個越好。時間不限，讓你的想像力自由發揮。

自我評量

自我評量 Ⓐ

要加到故事裡的東西：

① 一把牙刷。

② 一隻野生動物。

③ 一場戰鬥——口語戰鬥、肢體戰鬥或其他形式都可以。

④ 一個長途旅行。

⑤ 一個個人的慘痛經驗。

⑥ 水。

⑦ 一通講很久的電話。

⑧ 獲得金錢。

⑨ 學習一項新技能。

⑩ 一個藝廊。

⑪ 一桶奶油。

⑫ 一本字典。

⑬ 警察。

⑭ 一次偶然的相遇。

⑮ 一個蠟燭。

# 描述圖案

以下測驗能評量你的視覺創意。看下面的圖一分鐘,解釋每個圖片的含義,一個圖片越多種含義越好。

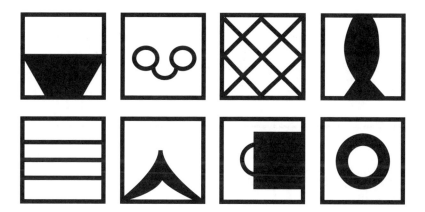

創意可以是產生全新的想法，或是把老想法以新方式結合。
不論是哪種，都是令許多人欽羨甚至積極習得的技能。創意
的本質和來源很神秘，目前沒有辦法以科學角度精確描述，
許多科學家說，我們永遠無法完全了解創意到底是什麼。

# 到底是什麼？

有些研究認為，高度創意和某種神經系統運作方式有關，而
非神經系統的結構本身。或許正是由於這種不確定性，創意
的表現有很多種形式。如果創意的本質有某種規則，可能就
限制產生各種有趣想法的可能性。到底是什麼？
有些研究認為，高度創意和某種神經系統運作方式有關，而
非神經系統的結構本身。或許正是由於這種不確定性，創意
的表現有很多種形式。如果創意的本質有某種規則，可能就
限制產生各種有趣想法的可能性。

不過，可以確定的是，很多因素會影響創意的產生。我們知道拿掉偏見、條件和成規，是產生新想法的關鍵──誰說車子一定要有四個輪子？過去的經驗和知識可以幫助我們，讓我們不至於犯錯，但也往往阻止我們嘗試新的思考路徑。小孩往往比較不受規則限制，因為他們還沒認識太多規則。

# 早期影響

童年對於未來的創意發展有關鍵性的影響。人人都多少有些創意,從小培養這種能力,對未來大有幫助。童年是發揮創意的好時光,孩子如果能被鼓勵從事創意活動,長大後能因此受益。相反地,如果父母不斷灌輸孩子他們的觀點,可能讓原本有主見的孩子抗拒形成自己的觀點。

就像智力,創意往往能持續到老年,甚至延年益壽。但智力不見得和創意有關係。創意無關特殊的技能,而是靠日常的注意、回想和認識。如何運用這些普通技能,是創意產生的關鍵。

# 持續不懈

創造力帶來成功，絕大部分是持續的努力和強烈動機所產生的結果，你不可能一個晚上就變成即興爵士鋼琴家！技術能力和與生俱來的特質同樣重要，而創造力通常要經過長期的努力才能展現。所以，天才兒童不是一夕之間獲得

他們的能力，而是開始得比所有人都要早。這種讓他們努力不懈的內在驅動力往往來自無止盡的好奇心、實驗精神，以及想要突破前人成就的強烈慾望。

自信也是個重要因素。打破常規需要勇氣。我們都知道，我們這個時代最偉大的發明和想法，剛出現的時候都被認為是荒誕不經的。

# 即興發揮

立即解開沒有明顯解決辦法的問題當然是創意的展現。然而，這需要大量的知識和經驗——創意來自學習，但創意本身是學不來的。

科學無法預測創意想法何時、在哪裡跟如何出現。乍現的靈光看不出來從何而來，但似乎已經在大腦潛意識中默默醞釀已久。原創想法的產生是個持續性的過程。一開始面對問題的時候，生產力看似不是很好，但卻給了大腦不受限地翻玩這個問題的空間。靈光在這個過程中誕生，接著對想法進行理性的評估。然後你還得說服其他人你的點子很天才呢！

也就是說，沒有人，不管能力多強，可以被指定在某個時間點想出某個好方法。儘管如此，一個人的創意表現整體而言還是相當穩定的。

# 創意混淆

遵循教科書上的公式可能產生看似具有原創性的想法，這種想法有時會和創意混淆。改編一首樂曲，東加一點西加一點，讓整首樂曲看似新曲，遠不如這首樂曲第一次被寫出來時需要創意。我們每天遵循著無數的規則，從如何講好一個句子，到如何蓋出一棟房子。大部分的人只是在從事點綴的工作，而非自己創造規則。

不管是嫻熟某種活動，或是應付日常生活，主動而有創造力的心靈可以促進許多其他心智上的追求。舉例來說，創意能幫助回想事物。用特殊、個人化的觀點處理一個主題，能讓大腦更容易擷取資訊。有創意的心靈通常抱持著懷疑和好奇，隨時有著興趣跟動機，產生進一步探索的欲望。

建立觀點

建立觀點

# 讓你的觀點被看見

有創意是件好事，但除非你能發展其他的技能，否則創意往往不容易被注意跟欣賞。人們可能沒有了解你想法的能力，或是不願意接受新想法。所以光有創意是不夠的，必須能和他人溝通你的想法

# 測試一下

讓創意有呼吸的空間，便能一輩子保有它。有意識地維護你的創意，能讓生活…。與其總是覺得問題不可能被解決，對每一個問題持正面的看法，思考如何成功克服它，更能讓創意源源不絕。但耐性是很重要的，有創造力的想法需要時間孵化和成長，無法規定它彈個手指就立刻出現。

# 動機很重要

因為孵化創意想法需要時間跟機
會，沒人可以一生當中一直定期
產生很棒的點子。將注意力集中在喜歡、享受而非只是非做
不可的事物上，也是有幫助的。試著把注意力集中在少數幾
個領域，不要每一種都淺嚐即止。專注在特別有興趣的領
域，能幫助心靈琢磨在需要時間跟精力才能有所成果的地
方。

來自內在的動機比來自外在的動機更能長久。例如，真心喜
歡某個事物，比起喜歡它帶來的報酬，更能激發深度的創
意。不過，身邊的環境也很重要。心理上感覺安全、能夠自
在探索，會有較好的成果。此外，在發想創意時雖然不應太
受限於他人的要求，一點來自他人的肯定和贊同可以帶來戲
劇化的效果。

# 舊想法與新觀點

或許你認為創意就是產生新的東西，在動工之前，盡可能瞭解既有的想法，能讓你有最好的起點。某些程度的技術性知識可以讓心智接觸新觀點，激發出過去不曾有的想法。從各種角度看既有的資訊，能幫助你突破安全的、已被驗證過的想法。

別讓他人負面的反應影響你的創意思考。試著了解和發展個人真正的優勢與天賦，讓自己更有自信。相信自己和承擔風險是創意成功的基礎。看看身邊各種源自於某人的創意的事物，讓你更有往前的動力。

# 突破自我設限

用你自己的方法處理對創意的挑戰。試著突破既有的限制，發展出自己對問題的詮釋。人們往往自我受限於問題，難以超越問題，從以下練習題就可以看出來。你可能看過這個問題，要你用四條直線把所有原點連起來，而且筆不可以離開紙。解答在第152頁。

# 腦力激盪

腦力激盪對於改善創造力有莫大的幫助。你可以想想是要自己單獨進行或和其他人一起進行。試著先把所有和任務有關的想法和關係寫下來，多奇怪都沒關係。你會發現光是把想法在白紙上寫下來，畫上表示關係的線條，就能產生許多新想法了。如果和他人一起進行，可以把想法大聲講出來，或是以玩文字接龍的方式等。腦力激盪不需要太久，想法的產生才需要比較長的時間。

不管你是一個人還是很多人一起腦力激盪，放輕鬆讓想法自動冒出來。持續說話，想到什麼說什麼，鼓勵大腦一直轉。不管你說出的話中有沒有包含有潛力的點子都沒關係，要知道，最有創意的心靈也是常常失誤的。

# 在腦力激盪的過程中，不要：

● 擔心你說的話文法對不對或優不優美

● 覺得自己必須為每個想法辯護 —— 在發想的初期，只要你是想法原創者就夠了；要到後期，想法經過調整後，才可能需要為想法辯護

一有點子就開始發想，不要等到找出其中關聯或是稍後才寫下來。同步說話跟思考可以釋放一連串的想法，漸漸讓它們發揮完整潛力。不管你是拿筆還是拿油漆刷，你的領域是音樂還是科學，正面思考和決心能將成功最大化。讓別人去設限，告訴自己不可能，只是在增加自己面前的障礙。別當自己最大的敵人！

解答

## 客觀思考

### 得分解析

只有你或是不帶偏見的協助者能判斷你回答的品質。不過，一般的判斷方式是：

每個物件0-4個：差。你可能需要再放輕鬆點，讓創意想法自由產生。

5-8個：你應該經常從不同角度看各種事物。

8個以上：優秀。

## 影像遊戲

### 計分方式

自己用以下方式評估得分（或是請朋友幫忙）：

0分 想不出來，沒照指示或是產生無關的回答。

1分 照指示回答，但不具原創性（如a）

2分 照指示回答，稍具原創性（如b）

3分 照指示回答，很具原創性、很有想像力（如c）

**得分解析**

0-40：差。放輕鬆點，不要想回答得「正確」。

40-65：好。你有潛力，但比較保守。讓想法再大膽點吧！

66-90：優秀。

## 說故事時間

要再請熱心的好朋友出場了！從15分開始，漏掉一個物件扣
一分，做到以下加一到五分（五分是最佳）：

a. 故事是否通順和清楚。

b. 故事有趣、好玩、吸引人的程度

c. 原創性和想像力

**得分解析**

0-16：差。你的創造力還需要磨練。

17-23：好。接下來就看你能把創意想法發揮到什麼程度了。

24-30：優秀。

## 描述圖案

### 得分解析

每張圖：

0-3種解釋：差。

4-6種：好。

7以上：優秀。

## 突破自我設限

大多數人看到這個問題會以為線只能畫在九個點形成的正方形中。解開這個問題需要讓筆跡畫出正方形外。不管你面臨什麼挑戰，記得，不要讓自己陷在框框裡。

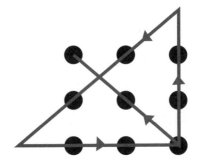

# 做出更好決策

生存或毀滅？放棄或實踐？前進或卻步？每天都有一大堆的決定等著我們去做，不管是從哪一邊下床（當然如果床靠牆這題會簡單些）還是買哪一棟房子。用下面的自我評量了解你的決策風格。當然，你可以決定要不要做。

# 我不是很確定耶⋯

想像自己在下面各種情境。你的任務是想像自己最可能做什麼決定。請誠實作答,只有你能對自己做判斷。

 你到隔壁鄰居家門口打招呼。他問你要不要喝點什麼,你說:

a. 如果你方便再幫我倒就好。

b. 來杯咖啡吧。

c. 好哇。

 你的室友說他想要準備一次特別的晚餐,問你想不想吃:

a. 問冰箱裡有什麼

b. 說都可以,看他

c. 給他一份特別的食譜

**3** 你打算跟一群朋友出國旅遊幾週。有人問你要去哪玩，你會：

a. 說你也不知道，隨口說出第一個想到的地方。

b. 提議朋友或同事去年去過，覺得還不錯的地方。

c. 在做決定之前做很多功課。

**4** 你跟幾個朋友在討論週六晚上要去哪。你會：

a. 辦個派對，開始打電話給各個辦派對的場地取得相關優惠資訊。

b. 跟著其他人要去哪都可以。

c. 隨便提議幾個活動。

**5**

一次購物後，你發現你買的襯衫領子下有個洞。你會：

a. 立刻拿回去換。

b. 在心裡記下晚點再來處理。

c. 算了，丟進衣櫥裡放給它爛。

**6**

你對於目前和穩定交往對象的關係感到不安，在想該怎麼辦。你會：

a. 再等等看會發生什麼事。

b. 和交往對象坐下來好好談談，釐清想法。

c. 打包分手走人。

有天晚上在家，隔壁一家人的吵鬧聲音讓你快發瘋了。你會：

a. 花很久的時間思考是否要去隔壁敲門，最後什麼也沒做隔壁就安靜了。

b. 和室友討論，決定請別人──也就是他──去隔壁理論。

c. 再過二十分鐘還是一樣難以忍受，就自己去隔壁敲門。

一個職場上認識的前輩出乎意料地要給你一個更具挑戰性的新工作。你會：

a. 馬上了解詳細狀況。

b. 馬上拒絕，不想換工作因為害怕改變。

c. 暫時不決定，說要多點時間考慮。

大門的鎖又壞了。你會：

a. 提醒自己下週要找鎖匠來修。

b. 碎念一下後馬上忘記，直到下一次門又打不開。

c. 再也受不了了，馬上修理。

全家人在家中聚會時，電話響了。你會：

a. 馬上去接。

b. 問自己可否接電話或是誰來接電話？

c. 等別人叫你接才接。

**11** 你開門發現是推銷員,他馬上開始向你推銷你不太感興趣的東西。你會:

a. 説你沒興趣並馬上關門。

b. 敷衍他表示自己應該不需要。

c. 成功被説服,買了一堆自己不需要的東西。

**12** 工作上你被指派解決一個需要大量研究的問題。你會:

a. 希望什麼事也不做問題自然解決。

b. 開始進行詳細的調查,找到根本原因並採取適當措施。

c. 解決一些表面上的問題而非根本原因。

**13**

你懷疑隔壁鄰居家有人闖入，因為一直發出奇怪的聲音。

a. 馬上叫警察。

b. 嚇壞，對誰都沒有幫助又

c. 跟其他人說，請其他人幫忙採取行動。

**14**

你存了很久的錢準備買新車。這天終於到了，但你卻拿不定主意要買哪個型號。你會：

a. 問業務的意見。

b. 丟銅板決定。

c. 最後還是自己選了一個。

**15**

你打算為姐妹的婚禮買一雙新鞋,結果發現有兩雙都很喜歡。你會:

a. 兩雙都買,再決定當天要穿哪雙。

b. 無法選擇要買哪雙,兩手空空回家。

c. 理性地根據哪雙會比較常穿而選擇那雙。

**16**

你大方的阿姨問你生日想要什麼禮物。你會:

a. 說都可以,她決定——你沒有特別想要什麼。

b. 好不容易想到一個自己很想要的東西。

c. 馬上列出很多個讓她選。

自我評量

自我評量

跟髮型設計師約定的日子到了，你心血來潮想要改變一下髮型。你會：

a. 讓設計師決定怎麼剪。

b. 結果還是一如往常，修一下就好。

c. 詳細描述你想要的髮型。

期盼已久的假期來了，你還不確定假期要做什麼。你會：

a. 準備一個行動計劃，依照計劃進行。

b. 沙發電視馬拉松。

c. 忙著思考要做什麼，一天又結束了。

工作上正在討論新工廠的地點，詢問你的專業意見。你會：

a. 明確建議一個地點，因為這個地點對每個人都有利。

b. 列出一個清單和每個選項的優點，依此做決定。

c. 選離你家最近的地點。

花了一個週末尋找租屋處，你鎖定三個選項。你會選：

a. 視野景觀最好的。

b. 結構沒有問題的。

c. 全部鋪上地毯的。

**21**
你很累，打算早早上床睡覺。朋友打來邀請你和他一起去參加派對。你會：

a. 有禮貌地解釋說你不去。

b. 說你要想一想，請他半小時後再打來。

c. 有點不甘願地去了。

**22**
你受邀參加野餐活動，但那天你突然擔心和去的人無法相處得很好。你會：

a. 消除自己的擔憂，還是去。

b. 打電話去取消。

c. 帶一些遊戲去玩，以防跟在場的人聊不來。

 你要為公司做一個重大的決定。你有詳細的數據資料和問卷調查結果。你會根據什麼做決定：

a. 根據現有數據做出的推論決定，雖然你覺得自己對統計數據的理解並不是非常清楚。

b. 根據其他人的建議，你不想被討厭。

c. 釐清所有疑問後根據自己的判斷決定。

 朋友慌慌張張地打給你說他廚房淹水了。你會：

a. 二話不說馬上過去，匆忙之中還忘了帶桶子裝水。

b. 提出任何具體建議前先請他冷靜，問他是否有試著找修水管師傅。

c. 說，「你覺得我幫得上忙嗎？」

做問卷時，你常常：

**25**

a. 選擇不知道/不確定這個選項。

b. 明確選擇是或否。

c. 問旁邊的人的想法。

你去參加一個號稱有很多稀奇有趣玩意兒的拍賣會。你會：

**26**

a. 設定一個花費上限並嚴格遵守。

b. 出於好意買了一大堆垃圾回家。

c. 什麼也沒買到，總是錯失機會。

**27**

長途開車的路上，你注意到車子引擎發出雜音。你會：

a. 繼續開到目的地，希望聲音自己消失。

b. 減速，觀察一下，再看是否要停下來找人幫忙。

c. 慌慌張張地停到路邊，差點發生車禍。

**28**

你在考慮參加夜間進修班。研究了一下所有的選項後，你：

a. 考慮對未來發展的幫助，選好一個課程。

b. 對琳瑯滿目的課程選擇感到困惑，最後要註冊時已經來不及了。

c. 在朋友邀請之下和他選了一樣的課。

**29**

公司要求你的部門針對公司提出一份評估報告，並提供一份清單列出所有需要的評估角度，你要從中選一個來做。你會：

a. 趕在所有人之前快速做出選擇。

b. 等到所有人都挑完了選最後剩下的那個。

c. 趁還有很多選項沒人認領，選自己最熟悉的題目。

**30**

你突然發現自己那隻很有紀念價值且相當昂貴的手錶不見了。你會：

a. 非常慌張地準備指控身邊每個可能拿走或偷走的人。

b. 先冷靜下來然後仔細展開搜索工作。

c. 希望過一陣子手錶會自己回來。

目前科學沒有辦法確認是大腦的哪一個區域負責判斷與決
策，尤其是直覺性的決策。在某幾種「決策」中，大腦甚至
沒有意識介入。把手指從火燙的物品表面上快速拿起是反射
動作，某些生死關頭的潛意識決策也是一樣，在神經系統中
走的都是與情緒相關的路徑。我們的行為絕大部分取決於有
意識的、持續不斷的決策。這樣的決策包羅萬象，從午餐要
吃什麼到是否要解僱數百個員工，所需的注意力也大大不
同。

# 負起責任

一個人只有在自覺需要做決策的時候才會去做決策。所以，責任越重者，不管是在家庭或職場，會面對越多的兩難。做一個好的決策通常需要先釐清目標，想在一塊很便宜的土地上蓋一間新超市，如果地點偏遠不便，仍然會失敗。

一個決策很少會讓所有參與者滿意，對一方有利者很可能對另一方有害。有智慧的決策會盡可能確保整體而言利大於弊，包含某些經過深思熟慮的妥協。

# 決定要決定什麼

從哪個角度著手解決一個問題往往導引著決策的方向。要採取立即的行動或是延後行動，端看是要避免某個狀況發生，或是稍後才補救結果。用敏銳的心思指導行動，並在事件發生前先預測後果，能避免之後要做更困難的決定。最好的決定並不是為了得到最好的結果，而是對可得的資源做最好的運用。一個決定不管判斷得多精準，也不會讓奇蹟發生。

## 決定性因素

想當然爾，一個人的決策風格深受他的人格特質影響。如果你喜歡冒險，你的決定就會跟無法忍受任何不確定性的人截然不同。成功率亦然，決心要有所成就通常會帶來一場豪賭。自信也是一樣。相信自己的直覺和信念、能承擔責任，會讓決定做得比較快。自我懷疑會帶來災難，只接受自己的觀點、容不下其他人的意見也會。

你必須決定用什麼角度處理問題。總是貿然下決定，接著花大部分時間收爛攤子的決策者可能應多將精力花在檢視不同選項上。孩子們常用的決策方法可能蠻有幫助：如果我這麼做了，會發生什麼事，然後也會發生這些事跟那些事。可惜的是，這種理性的因果思考往往因為時間壓力而被倉促的決策取代。

話雖如此，直覺在每天日常決策中扮演重要角色。有時這種決策幾乎是下意識的，難以解釋為什麼。但是就算一個決策並非從各個角度看來都是正確的，不代表就該收回。技術和科學的演進讓人們越來越強調盡可能掌握各種資訊，但就日常生活來說，能靠直覺做決定是寶貴且往往也是正確的。

# 天生我材

你與生俱來的創造力會強烈影響你的決策方式。如果你的觀點狹隘又搖擺不定，就比較難做出有效的決定。有原創性的觀點能用全新的方式了解問題，引導出最好的決定，如果你不知道所有可能的選項，當然不容易選到對的。

另一個容易影響決策的因素是壓力。壓力能讓最成功的決策者作出錯誤的決定。時間壓力、疲勞和疾病都會導致錯誤的判斷。壓力帶來的負面感受會籠罩你的思想，讓不正確的決策產生更糟的後果，讓你無法採取正確的行動。

# 幫助你做出最佳判斷的秘訣

決策的需求通常來自某個特定的問題。找出問題的根源，確認其存在，能幫助你了解真實的處境，決定最佳行動。

確認這個決策的重要性，以做出規模正確的決策。反應過度或不足可能造成災難或是浪費時間。

好的決策往往來自完整搜集所有相關事實。對可能造成誤導的統計數字或帶有偏見的專家則要格外小心。

**4**

統計數字雖可能誤導，但不要因此或因為害怕數字而拒之於千里之外。統計數字能提供有用的洞察，如果你對解讀數字沒有信心，可以問問不害怕數字的人的意見。

**5**

做決定前，釐清你要從決策中獲得什麼。確立清楚的目標能幫助你考慮適當的選項，取得最佳結果。

**6**

盡可能避免讓自己不得不倉促做決定，尤其是可能影響你的判斷的時候。你也許可以說「我稍後回覆您」或「現在不是個好時機」來避免為了取悅他人而驟下決定。當然，你必須判斷自己是為了謹慎起見而延後決定，還是你只是無法做決定。

**7**

如果你真的拿不定主意，試著列出各種選項的利弊。你也許會發現，其實根本不需採取任何行動！

**8**

做出大膽決定的勇氣 —— 不要因為傳統上都是這麼做而這麼做。如果承擔後果的人是你，那你應該依照你的信念做決定。

**9**

害怕質疑他人的決定會影響你的決策能力。比較有開創性的解決方案是用全新的角度去審視問題，以做出更有智慧、有根據的決策。

強調用開放的態度全方位檢視各種決策的根據和效果，所能帶來的潛在報酬。專注尋求所有人都能接受的解決方案，只是尋求最簡單的做法，後續可能產生其他問題。

在商業環境中，想要靠自己一個人解決所有問題是不切實際的。決定誰來負責向誰報告什麼問題會有比較好的結果。如此能夠利用不同人各自的專業領域，你也可以專注在某幾個決策上，而不用倉促面對每一個問題。

別害怕傾聽其他人的意見，但也避免完全接受。人們都很願意提供建議，但要記住，如果你是做決定的人，你最終必須為自己的決定負完全的責任。

如果你想不到有什麼其他選項，更別說選一個了，腦力激盪也許可以幫助你找到可接受的解決方案。這有助於避免你陷入無濟於事的恐慌：「天啊我到底該怎麼辦！」

**14**

尊重並傾聽你的直覺。

# 好的決定總是
# 需要時間嗎？

不一定。機智也可能比花很長的時間考慮所有的選項來得有效。只有你知道哪種方式是最好的。如果你是個果斷的思考者，仔細檢討手上的每個選項也許就不是很有幫助，你很可能早就知道結果了。不過，如果你覺得自己的決策模式是會因為猶豫不決而不斷改變心意，你可以決定什麼時候停下來，堅持在某個選擇。

# 利與弊

好的決定，簡單來説，就是會讓情況好轉。歷程大概就是：

●

辨識問題和根本原因

●

產生許多可能選項，給予各個選項評價

●

選擇一個選項，付諸實踐

●

觀察結果

# 從錯誤的決策中學習

所以，當你發現決策結果是大錯特錯怎麼辦？不要否認自己
的責任或讓它動搖你的自信 —— 這可能是個學習的絕佳機
會。將不好的結果視為投資失利，你投資的可能是時間、心
力甚至是金錢。可以的話，試著從中挽回些什麼。就算是場
大災難，別害怕承認，從頭開始再來一遍。不要因為你投注
了很多精力在某件事物上，就執著著不肯放棄，情況可能會
越來越糟。扛起責任，盡可能把情況導回正軌。

# 自我評量

計分方式

|  | a. | b. | c. |  | a. | b. | c. |
|---|---|---|---|---|---|---|---|
| **1.** | 0 | 2 | 1 | **16.** | 0 | 2 | 1 |
| **2.** | 1 | 0 | 2 | **17.** | 0 | 1 | 2 |
| **3.** | 0 | 1 | 2 | **18.** | 2 | 1 | 0 |
| **4.** | 2 | 0 | 1 | **19.** | 1 | 2 | 0 |
| **5.** | 2 | 1 | 0 | **20.** | 0 | 2 | 1 |
| **6.** | 0 | 2 | 1 | **21.** | 2 | 1 | 0 |
| **7.** | 0 | 1 | 2 | **22.** | 0 | 1 | 2 |
| **8.** | 2 | 1 | 0 | **23.** | 1 | 0 | 2 |
| **9.** | 1 | 0 | 2 | **24.** | 1 | 2 | 0 |
| **10.** | 2 | 1 | 0 | **25.** | 1 | 2 | 0 |
| **11.** | 2 | 1 | 0 | **26.** | 2 | 1 | 0 |
| **12.** | 0 | 2 | 1 | **27.** | 0 | 2 | 1 |
| **13.** | 2 | 0 | 1 | **28.** | 2 | 0 | 1 |
| **14.** | 0 | 1 | 2 | **29.** | 1 | 0 | 2 |
| **15.** | 1 | 0 | 2 | **30.** | 0 | 2 | 1 |

**得分解析**

**0-20** 你看起來很猶豫不決，很依賴他人的判斷。試著相信自己，一次就好。要注意的是，不要為了討好他人而倉促決定。多想一下會讓結果更好。你可能太重視其他人的想法，有時你必須多想想你要什麼。

**21-40** 你在考量自己和他人之間取得不錯的平衡。害怕犯錯讓你難以相信自己的直覺，寧可打安全牌而不願意冒險放手一搏。別給自己太大壓力，你的基本決策能力還不錯，多探索其他可能選項會很有幫助。需要的時候，別害怕尋求其他人的建議。

**41-60** 你總是很清楚自己要什麼。你的自信讓你勇敢做決定，不論其他人要你做什麼。雖然這樣會讓你贏得尊敬，小心不要讓自己聽不進別人的意見。一般來說你能對情況作出合理判斷，而不太覺得需要倉促做出不妥當的決定。

# 溝通的藝術

## 自我評量

人無法在不與周遭溝通的情況下存活,不管是叫外賣還是商業談判。用以下問題評量你的溝通能力。圈出最適合你的數字,1表示同意,2表示偶爾、不確定,3表示不同意。

---

1. 我常常覺得自己跟他人無話可說。

**1 2 3**

2. 當我不同意他人看法時,對話通常以吵架收場。

**1 2 3**

3. 我覺得跟陌生人開啟對話不太容易。

**1 2 3**

4. 我覺得人們因為我的形象而對我有偏見。

**1 2 3**

5. 我避免跟他人眼身接觸,尤其是比我上位者。

**1 2 3**

---

6. 有人說我跟外國人說話時會提高音量和放慢速度。

**1 2 3**

7. 我不喜歡參加派對，尤其是參加的人我都不認識，只能自己一個人站著。

**1 2 3**

8. 我很難說服他人我的想法。

**1 2 3**

9. 有時候我懷疑我說話其他人都沒在聽。

**1 2 3**

10. 坐下時我習慣翹腳手交叉。

**1 2 3**

11. 我比較是說話者而非傾聽者。

**1 2 3**

12. 我比較喜歡表達自我而非理解他人。

**1 2 3**

13. 在街上碰到很面熟的人，我通常會等他們先跟我打招呼。

**1 2 3**

14. 我就是這樣，不管人們喜不喜歡──我不會為了任何人改變。

**1 2 3**

自我評量

自我評量

15. 我很害羞，陌生人會因此覺得我在不高興。

**1 2 3**

16. 我有點白目，總在錯的時機説錯話。

**1 2 3**

17. 我喜歡有話直説，説話比較不會先沙盤推演。

**1 2 3**

18. 我曾經因為話説得太多，不知道自己在説什麼也沒有適可
而止，導致面試失敗。

**1 2 3**

19. 不熟悉的社交場合讓我不自在，不知道要説些什麼。

**1 2 3**

20. 我曾經因説者無心聽者有意而得罪他人。

**1 2 3**

21. 我不喜歡講電話，因為有被迫説話的壓力，總覺得無法精
確表達。

**1 2 3**

22. 我不是會被指派擔任重要活動發言人的人。

**1 2 3**

23. 當我請他人代理我的工作，結果往往不如預期，因為我的
指示不清楚。

**1 2 3**

24. 我常常有什麼穿什麼，不太會認真思考穿什麼得體。

**1 2 3**

25. 我的交友圈很小，其他人不太會跟我說話。

**1 2 3**

26. 我常常自顧自的說話而忘記還有其他人在場。

**1 2 3**

27. 不管是跟誰說話，我總是能精確表達我的想法。

**1 2 3**

28. 我可以跟人說上好幾個小時的話，但最後對對方一無所知。

**1 2 3**

29. 我比較喜歡讓其他人說話。

**1 2 3**

30. 有時候我會得罪別人，但不太清楚是為什麼。

**1 2 3**

# 你會不會…？

現在看以下各種情況，誠實選擇你會有可能採取的行動。

---

**1**

你正在準備一個爭議性的提案，因為提案的目的是提升公司的營收，過了可能會加薪。你要跟老闆報告了，你會：

a. 直接有自信地表達你的想法，你覺得公司運作太沒效率。

b. 提出安排會議的需求，並提到可能的好處。

c. 根本沒提，你懷疑老闆根本不會聽。

---

**2**

你突然發現你是這房間裡唯一在說話的人。最可能的原因是：

a. 你說的話太有道理了，吸引了所有人的注意力。

b. 你說話說得太投入了，沒注意到現在需要安靜下來。

c. 大家都睡著了。

**3**

在派對上,你想跟一位陌生人説話。要吸引他的注意,你會:

a. 請主人幫你們介紹,自己搭訕太害羞了。

b. 很有信心地走過去,開始説你的生命故事。

c. 小心地眼神接觸,有了正面回應再開始説話。

**4**

到了重要的商業會議那天。當你準備好了,你會:

a. 穿上你昨晚挑好、仔細燙過掛起來的衣服,準備上場。

b. 找出壓在衣櫥衣服堆底下的西裝,發現扣子掉了但已沒時間縫。

c. 隨便穿什麼,乾淨就好。

自我評量

你剛買的電視故障了。你會：

a.拿去退，或打電話給店家，解釋電視的問題，要求修理或換貨。

b.詢問朋友可否幫忙跟店家說，你不太擅長跟店家抗議這種事。

c. 被店家打發，吞下故障的電視。

你試著說服別人接受你的看法。結局通常是：

a. 對方氣炸了，因為你侮辱他的想法。

b. 雙方都覺得對方的看法有些道理，但同意持不同意見。

c. 對方放棄他的意見，同意你的。

**7**

週末有一場商務模擬審判訓練，你要為被告辯護，但是你相信被告有罪。你會：

a. 提出微薄的論點，説服法官你無能而被告並非無辜。

b. 緊緊踩住唯一對你有利的論點，勇敢辯護。

c. 一開始切入得還不錯，最後提出的論點模糊又沒力。

**8**

你要給未來可能的老闆一個好印象，你覺得最重要的事情是什麼？

a. 讀很多書。

b. 看起來很體面聰明。

c. 你認識很多厲害的人。

自我評量

自我評量 Ⓐ

 你發表演説，嘗試説服一群聽眾相信你的觀點。為達到目的，你會：

a. 用有邏輯性的先後順序，逐步展示證據建構起你的觀點，盡可能避免反對看法產生。

b. 呈現豐富的研究結果，但最後問與答時被問倒。

c. 講話越來越大聲，希望你自信的態度和聲量能掩飾論點的薄弱。

 你想跟令人害怕的老闆要求升遷。你會：

a. 喋喋不休地説自己為什麼值得被升遷，不讓老闆插話。

b. 直白説出你的要求，結果適得其反。

c. 禮貌地和老闆解釋自己的優勢所在。

你正和一位很有名的電工師傅針對你家的施工需求討論價格和條件。你會：

a. 直接了當的說你覺得他的報價不合理，並說出你的預算上下，不接受就免談──結果他不接受。

b. 兩人開心地達成協議。

c. 任對方擺佈，沒有太多抵抗就同意了超出你預算的價格。

你家旁邊計劃蓋一間大賣場，可能嚴重影響你的生活品質。你強烈反對。你會怎麼提出抗議：

a. 寫一封文情並茂的信給地方政治人物，附上你收集到的連署書。

b. 肉搜出計劃組織者，威脅他你接下來要採取行動。

c. 動工前把房子賣掉。

**13**

工作上你不得不資遣幾位員工。你會：

a. 逃避責任，指派其他人去告知他們——你自己說會搞砸。

b. 直接了當告訴這幾位員工，僅說明事實並避免涉及太多私人互動。

c. 盡可能和善地表達，說些安慰的話。

**14**

你的室友有個很惱人且非必要的習慣，嚴重影響你。你會：

a. 不斷暗示他直到他終於瞭解你的意思。

b. 直接跟他說，你不是想吵架，只是⋯

c. 用同樣煩人的方法回敬。

你發現你對另一半沒感覺了，但不想明說。對方主動提起這件事並問你到底哪裡出了問題。你會：

**15**

a. 說沒問題，自己只是最近心情不好。

b. 發洩你的負面感受，大吵一架然後沒有結果。

c. 委婉解釋你需要談談，盡可能用最正面的方式說清楚你的感受。

現在是溝通科技的時代，但如何和他人建立關係呢？似乎每個人都有自己的一套方式。不管是企業內的重大問題或是引發沒有必要的爭論，溝通問題無所不在，當文化和社會差異涉及其中時，問題更加嚴重。

就連最基本的對話也有其複雜性，卻很少被注意到——清楚的文法、邏輯性的文字順序必須在很有限的時間內形成、表達、理解和適當地反應。該斟酌的絕對不只有用字遣詞而已，手勢、臉部表情、肢體動作、聲調，甚至衣著和髮型，都很重要。當這些元素與說話內容衝突，便會造成相當的困惑。我們都知道加強語氣在不同的字便會改變所要傳達的訊息。

# 表達工具

有很多工具可以讓與人溝通、建立關係變成愉快、充實的經驗。人聲和嘴形可以產生許多不同的聲音,搭配各種臉部動作和表情:瞳孔的放大、臉紅、微笑、哭泣…

眼神可以透露很多訊息,不管是無聲的歡迎還是有不能說的秘密。頻繁的目光接觸能幫助對話的效果,表現出興趣、加強意見,或是請求反應。但小心地保持平衡才能讓對話的各方感到自在。沒有眼神接觸,像是一直在看自己的手指,人們可能會覺得你不想跟他們說話。但如果你從頭到尾緊盯著對方的眼睛看,也可能會讓對方感到不自在。

衣著有強大的影響力,可以看出你的態度和生活型態,不過幸好,衣著是相對容易控制的。衣著和自我呈現也可以透露

一些關於你的創造力的資訊,甚至在你開口說話前。生活中的成功往往來自依照環境調整口語和非口語訊息的能力。

# 成功之鑰

一個稀鬆平常的對話可以輕易變調；若把其中的問題放大，像是在大公司中，災情可能更慘重。未能將資訊傳達給其他部門，可能導致商業問題無法被及時討論，一個溝通問題可以導致後續重大災難的形成。但若能有效、正向地溝通，建立起與他人互動的橋樑，也能換來商業上的成功。想想看有多少徵才訊息都強調應徵者必須有「良好的電話禮儀」和「優秀的人際互動技巧」吧。

# 堅定自信

堅定自信的溝通——清楚表達我們的要求、仔細聆聽其他人的要求——能帶給我們許多好處。堅定自信不是盛氣凌人，只是一個讓人們知道自己的處境，讓每個人都能獲得他們所求的方法，換言之就是有效的溝通。

好的開場白讓人輕鬆、自在對話。謹慎的使用你的開場白。有些國家會用手勢、姿勢來當開場白，例如在大街上擁抱，但這不一定適用於其他國家。

# 放輕鬆

溫暖友善的信號能讓對話各方立刻感覺放鬆。這種情感上舒適自在的感受能讓言語平和。盡可能不要打斷說話者——不要一直在對方話說到一半時詢問要不要咖啡。言談間帶著一點幽默感是放鬆氣氛的好方法，但小心拿捏分寸，你會和好朋友分享的笑話未必適合拿去和銀行經理說。另一方面，避

免太過安靜讓自己顯得有敵意或冷淡。記得，就算不知道要說什麼，微笑跟發出一些鼓勵對方說話的聲音還是有幫助的，你可能會發現這能幫助你融入對話，自然而然地減少你的羞怯感。

# 下一步？

隨著對話進行，注意以下重點：

注意自己如何評判他人，以及他人如何評判你。你無意間發出的不認同的信號可能引發爭吵。依照場合選擇服裝可帶來正向回饋。

## 2

隨著說話對象調整你的語言、儀態和服裝，能幫助雙方互相了
解。一旦搞錯，可能立即建立起往後難以突破的鴻溝。這不是
說你應該見人說人話、見鬼說鬼話，只是要更小心謹慎地看待
與不同人的相處模式。

## 3

你沒說出口的話可能和說出口的一樣重要。不要只是滔滔不絕
的說自己想說的話，仔細傾聽、適時反問，絕對不會是壞事。
專注於對方要傳達的訊息，你會發現自己更能有效地給對方反
應。記得，人們總是喜歡說關於自己的事，傾聽的意願能讓你
交到更多朋友。

**4**

用對方的反應來判斷溝通的效果。如果你常常遇到有人對你打哈欠，甚至打呼，很有可能是你說話有點無聊。但別只是感到沮喪或憤怒——正向看待這些反應並設法解決。

**5**

你對他人的反應可以是你的溝通利器。用微笑、點頭、眼神接觸和肯定的話語表達你的興趣。交叉手臂和雙腳會創造出互動的距離，這是防禦的姿勢，表示不安和不願意傾聽。對他人敞開心胸，他人也會報以正向回饋。

**6**

改變音調和語氣可以吸引和保持人們的注意力。枯燥單調的單向講話、缺乏表情變化，很難說服人。此外，不要喋喋不休地用言語轟炸。稍微暫停，留意其他人打斷的信號，用姿勢支持你的論點，都是成為成功溝通者的要件。

**7**

就某個觀點進行辯論時，帶有攻擊性地大聲說話不會有太大幫助，反而往往疏遠雙方。提高音量表示憤怒和控制的慾望，難免讓對方也憤怒起來。溫和的說服、圓融的論點，才能得到你想要的效果。

測驗
測驗 **T**

清楚明瞭是溝通成功的要素。說話前想清楚,讓你容易被瞭解。簡潔的論點比冗長、無邏輯的敘述更有說服力。流暢的表達和確定的氣氛大有幫助。如果連你自己都不知道自己在說什麼,又怎能期待其他人了解呢?在重要的對話前,制定一個計劃,列出對話大綱,不但有助溝通,也能給你更多自信。

# 談判技巧

成功的談判要產生具有說服力但不盛氣凌人的影響。好的開場白為談判打下成功的基礎。討論當中，保持堅定和自信但避免攻擊性。壓抑用吼叫來得分的慾望，避免不愉快、諷刺的語言，不要想要表現得比對方優越。通常和緩地和聽者理性討論會是最有效的。友善的姿態能加強你的自信，比尖銳、支配性的態度更能贏得尊重和合作。頻繁眼神接觸能加強你的論點，表達信心和決心。透過肢體語言表現你的興趣和自信，同時注意不要顯得太固執。

# 行動計劃

展開談判之前沒有目標是不太可能成功的。以下行動計劃可
以避免這樣的狀況發生。

在腦海中建立情境——談判的對象是誰；你妥協的
底限；無法接受的後果。確保掌握事實。

和相關人等討論當前狀況，各方釐清自己對狀況的
看法，說明各自的需求。

提出解決方案，一般來說會含有某種程度的妥協。對建議保持開放看法──最後妥協的結果你很也許想都沒想過，但是這個結果卻可能比你原來的計劃更好。

為談判妥善總結，雙方同意了哪些條件。態度要友善──讓別人高興並不困難，卻能讓你在困難處獲得關鍵性的利益。

## 記住：只要你敢要求，任何事情都有可能。

談判的功夫，有一半在於決定自己要什麼，剩下的就是去做。

## 自我評量

### 計分方式

**20-33** 溝通不是你的強項。你可能不覺得和他人說話有什麼困難,但他人是否真的欣賞你的妙語如珠呢?只專注於自己是無法給人好印象的。或許你覺得找話說很難,說了反而更糟,可能讓人們覺得你不是害羞,而是不友善。放輕鬆,專注於對他人的興趣而不是擔心自己,就能改善這些狀況。你應試著讓自己適應各種狀況,例如,你可以透過適合某個場合的服裝、態度和談吐來創造好印象。

**34-47** 你或許在溝通方面下了點工夫,你傾向於忽略自己的弱點。再深思熟慮點,釐清你在各種場合所要達成的目的是什麼,可能可以幫助你獲得你想要的結果。你主要的溝通問題很可能就是缺乏自信。

**48-60** 你很會視狀況行動,衡量什麼該做什麼不該做,值得嘉許。你注意他人,懂得傾聽才能適時吐露自己的想法,達到最佳的效果。你受歡迎,因為你願意主動和他人互動,也歡迎他人跟你互動。你知道友善的微笑或姿態,跟說你好一樣有效。先別太得意,溝通是學無止盡的。

## 你會不會⋯？

**計分方式**

|     | a. | b. | c. |     | a. | b. | c. |
| --- | --- | --- | --- | --- | --- | --- | --- |
| **1.** | 1 | 2 | 0 | **9.** | 2 | 1 | 0 |
| **2.** | 2 | 0 | 1 | **10.** | 1 | 0 | 2 |
| **3.** | 1 | 0 | 2 | **11.** | 0 | 2 | 1 |
| **4.** | 2 | 1 | 0 | **12.** | 2 | 1 | 0 |
| **5.** | 2 | 0 | 1 | **13.** | 0 | 1 | 2 |
| **6.** | 0 | 1 | 2 | **14.** | 1 | 2 | 0 |
| **7.** | 0 | 2 | 1 | **15.** | 0 | 1 | 2 |
| **8.** | 1 | 2 | 0 |     |    |    |    |

**得分解析**

**0-10：**差。但任何人都可以靠著學習精進溝通能力。

**11-20：**好，行動時若能帶著更多的敏感度和信心就更棒了。

**21-30：**優秀。你似乎對於什麼狀況需要哪些溝通技巧很嫻
熟。

# 改善專注力

 你是否曾在閱讀時，讀完一頁卻馬上忘記剛才讀過什麼？

 你是否曾在對話當中，有人問了你一個問題，但你一回過神卻完全忘記對方問了什麼，只記得好像有提到你的名字？

 你是否在開車時因為沒注意到有人走過來而差點出車禍？

 你是否曾因為被付予某項工作而煩躁不安或拖拖拉拉？

 是否曾經被詳細指導如何執行某項工作，事後卻完全不記得要怎麼做？

以上如果有任何一個「是」，恭喜你是個正常人！許多人都偶爾有無法專心的問題。不管你是恍神的那個人，還是恍神的人的指導者，都會感到非常惱怒。用以下情境問題測試你的專注能力，接著繼續往下讀，瞭解如何培養這個重要的能力。解答和本章練習都在第223頁。

# 尋找字對

從下面字母列中，以穩定的速度找出順序間隔1個字母的字母對。例如「AC」。必須依照從A到Z的順序，「CA」不算。

1.　AFEMOXZNLQHPWHJAMKVESPRT
　　GHOPQSTVCAPLHJXSWYWXLHIOA

2.　NPUDEIUZVXPUKPRUFJNBADGUO
　　SUXASBTCGWIJLUPMHDADADWP

自我評量

1. AFEMOXZNLQHPWHJAMKVESPRTG
HOPQSTVCAPLHJXSWYWXLHIOA

2. NPUDEIUZVXPUKPRUFJNBADGUO
SUXASBTCGWIJLUPMHDADADWP

3. LOSVADHKNPWGURUSJKNORTVD
GOIWPURJGBMDOKEKUKIKSYBE

4. UYBFNLBDOQWZJOHCACWYMHC
QVXHMOVXHTAOUIGIVBVIPXCHOT

5. FHORVZAFCDMNHJWYOQGOZXZ
DRAHJUMIEBYFHVMOBIJKWZADIO

6. CBAIKWOWOWOQZVHJCLOWIOXA
FMTVXWVYVWVXZHBFOUYEINUYZ

7. TVADGJMPSVYZARNPHEFTXMLJB
ETYHOMJDISYMEARYGPBJYZA

8. HCERWFKLKLKMUBIJCVZBHPVEK
OXZFHJUGBOVZYBKPRCMFOHQD

9. HCEADBCECABDCGLBTYMHDLNV
ZHEAMUZFBTYGIVSJHCKMVYZIB

10. MDMPYFBHOVZAHMSUWKCUYIHC
VZEMNOPEGKJXNDAEOEULGCVBK

11. EGPQRTVEANRWZDLTYKRZAHOP
DFHIJKDUVOIZXJEHJPKCRSUAC

12. BCUOHMERPRFKTZBHOVZIHCESG
HCDEOWZEMOVHBLRZEJWIADVY

13. GBOPHCMWZHCPRFBMVZHUCLM
OHVNIEARVXACENGYALDRYCLYER

14. JLMNRSTYZDCMNFGCZFMROGLZ
CIPUWIJLEGVCMTYIDOPWFBRYD

15. CIRTYADIMOYHCVRHBTGVZCLMO
YHBRYZTVFOWYHCAKOXPFBLAM

16. ACEUQFMXIPRBIJDFZHCSWGMO
EGBIOVJDANUZAISYICWKEGZBL

17. ZXHARTYAUETRGIZNFCQVYDLUW
CAFCLOWZGBRVYXZVWMLHCHLB

18. YGBMTYEKOGIPRZIDAMSYENVZI
DPWYKDAJWPIDACVJDWMFBVZG

19. JCRWEGYVZJDARZHBDWKFARYF
AZJEDBDZKEBTZJEOWZFBRYNPA

20. ICENPOMFAGBWEKCMVJLDEFGVW
FHWSUAMGWHJLEOYVFHCRAOHC

21. HBIWNFRTHCTHYFLWYDKOFMAR
YFIKEBVYHDYIEACHMHCULYZQR

22. BIOWDMEFVKFNYAZHBPFWZENHB
UFQYGAOFVDAMNQVHCWZCPGYA

23. OFBOVXDAOFRTGHIKYDZBDPGW
HAYEOFYMOGBDYMICIVYDACKEN

24. MEUCJAIVGIPEMCORTFLCJLCSBD
YMIAOJCEERHAWFHYEOHBWFQ

25. ACIWEPGIWCNEVIVTVGHTIBGYM
ESHAPRDUEWBYFHEUGAYDTBLF

専注力的本質和本書探討的其他能力稍有不同。生活上，基本的識字能力和算術或許還算堪用。但専注力稍有閃失可能視情況造成嚴重的後果。像許多車禍就是駕駛分心、忘記自己在開車所導致的結果。許多駕駛人開到目的地卻不太記得自己怎麼開過來的。外出購物時専注力不足可能只是導致為了買條吐司而多跑一趟，但若航空管制員的専注力不足，可能會釀成大災難。

# 建立新連結

學習某個科目時，專注力不佳雖不至於致命，卻能阻礙你領會科目的深度和本質。要掌握資訊背後的意義，盡可能習得最多知識，需要持續的專注。在許多情況下，光是吸收零碎的資訊是不夠的，大腦必須將新資訊和既有知識連結。如此一來，知識才能快速累積，因為學習和回想過程都變得更有效率了。如果你的記憶力不好，通常不是因為你老是忘東忘西，而是一開始就因為缺乏專注力而沒有吸收。你不知道的事，是無法被想起來的！

# 一步一腳印

就算是最強的專注力也無法讓我們同時運用各種深度知識——好的專注力與全盤地吸收有關。人不可能在看電影記住情節，同時進行知識性的對話，又同時讀一篇新聞報導，還同時學習使用新的除草機。

同時處理太多資訊是很難進步的，尤其是當這些資訊跟多種領域有關的時候。這會限制心智完整學習事物的能力。

當多種資訊不斷湧入，大腦通常會「選擇」某種資訊來處理。我們通常不會注意到這件事，而是下意識地這麼做。大多數人會看電視看到忽略了進行中的對話。然而，如果你注意到自己正在這麼做，要完全忽略對話就變得比較困難。

有學者主張，大腦中有一個中心區域控制著資訊的處理。若大腦其他區域扮演著過濾資訊的角色，將專注力集中在某個特定的感覺通道上，中心區域處理速度會變快。所以，儘管心智選擇專注在電視節目上，同時間的對話可能下意識地被接收，但沒有被特別注意。你還是有可能從對話中吸收到某些資訊，但只在短期記憶裡停留幾秒鐘。你決定要專注於哪邊就決定了大腦處理資訊的管道，你可能在看電視的同時恰好聽進了零碎的對話內容，但之後能不能想起來就很難說了。

# 專注力：吸收的學問

根據研究：

➡ 一個人的專注力在不同工作之間切
換的速度最快是一秒兩次。

➡ 我們能專注於某項工作的時間最長
僅有四秒。

有效的專注力和全盤的吸收有關。你的專心程度到哪裡完全
由你決定，而非周遭讓你分心的事物。

腦中迴路的運作方式和我們無法同時專注於多項任務有關。
一旦你專注於某項工作，佔用了某個迴路，要用同一個迴路
去執行另一項工作可能會破壞你原本的專注力。然而，如果
你必須要同時專注於多項工作，可以透過運用所有的感官來
助你達成。

別太苛責你的專注力。你一定有專注力完全被吸收的經驗，像是壯麗的日落或是震懾人心的音樂作品。所以你知道，你有完全專注於某件事物的能力。不幸的事，人的專注力經常會被各式各樣的刺激給分散。學習因應這個問題，很快你就能感受到差異。

# 驅散分心事物

以下是幫助你驅散分心事物的法則：

➡ 意識到有事物正在讓自己分心讓你可以進一步控制和處理它。光是意識到這件事就能幫助你重新將專注力導回正軌。

➡ 透過評估你的專注指數監控自己的表現。捫心自問：你專心嗎？還是魂已經飄走了？你真的在吸收正在學習的知識嗎？還是只是淺嚐即止？我們很容易看著文字而沒有吸收文字的意義。這不僅浪費時間，也無法發揮專注的功效。

➡ 確保自己明確知道眼前工作的目的和意義，如此有助保持專注，並減少內在的分心。

➡ 一次專注於一項工作，比較容易導引專注力。來自外界跟內在的分心事物都很危險，但是外界的比較容易解決。

➡ 確保你的工作區域整齊，沒有潛在的分心事物。

➡ 如果你在家工作，為這項工作整理出一個專門的工作區域，這也能不斷提醒你好好工作。

➡ 如果你的專業性質是遠距在家工作，你可能會發現穿得好像要出門上班可以幫助你專心，抗拒洗澡、洗狗、洗車等誘惑──當你試著要專心時，這些事情會產生非常難以抗拒的分心能力。電話對專注力有致命的破壞性，電話答錄機是不可或缺的專注幫手，如果你能抗拒查看來電紀錄的誘惑的話。

# 解答

### 尋找字對

總共131對。

每行字對數量：

### 得分解析

99以下：差。

100-114：好。

115-130：優。

Note

Note

Note